21世纪高等院校艺术设计专业系列教材

新媒体
互动设计教程

丘星星 著

清华大学出版社
北京

内 容 简 介

本书共6章，全书以"新+实用"为特色，在"大众创业，万众创新"的新时代，旨在厘清当下新媒体经济发展时期出现的跨学科知识交叉作用与文化技术融合应用的相关问题，以期提高从业者的素质和对新媒体文化艺术与技术美学的认识，探索适合中国文化创意产业创新经济与文化创业的设计教育的教材编写方式，为在校生及就业人员提供更多的实用知识与技术。

本书封面贴有清华大学出版社防伪标签，无标签者不得销售。
版权所有，侵权必究。举报：010-62782989，beiqinquan@tup.tsinghua.edu.cn。

图书在版编目（CIP）数据

新媒体互动设计教程/丘星星著. —北京：清华大学出版社，2019（2023.1重印）
（21世纪高等院校艺术设计专业系列教材）
ISBN 978-7-302-52212-6

Ⅰ.①新… Ⅱ.①丘… Ⅲ.①多媒体技术－应用－艺术－设计－高等学校－教材 Ⅳ.① J06-39

中国版本图书馆CIP数据核字（2019）第016131号

责任编辑：邓 艳
封面设计：刘 超
版式设计：王凤杰
责任校对：毛姗姗
责任印制：沈 露

出版发行：清华大学出版社
 网　　址：http://www.tup.com.cn，http://www.wqbook.com
 地　　址：北京清华大学学研大厦A座　　邮　编：100084
 社 总 机：010-83470000　　邮　购：010-62786544
 投稿与读者服务：010-62776969，c-service@tup.tsinghua.edu.cn
 质 量 反 馈：010-62772015，zhiliang@tup.tsinghua.edu.cn
印 装 者：天津鑫丰华印务有限公司
经　　销：全国新华书店
开　　本：185mm×260mm　　印　张：9.5　　字　数：192千字
版　　次：2019年4月第1版　　印　次：2023年1月第3次印刷
定　　价：59.80元

产品编号：081593-01

前 言

近年，由于工作关系，笔者致力于海峡两岸文化创意设计教育以及衍生产品的创新市场研究，其中部分的典型性案例编入了本书，与读者朋友们分享。有趣的是，本书的前言竟然是在西藏完稿的，这是笔者2018年8月初进藏后翻越了5 107米的高度到后藏拜访萨迦寺以及采访萨迦的唐卡画师们之后的感悟。书中的第5章还介绍了西藏的传统文化与当下创新创意产业融合的成果，让读者体验大数据时代来自西藏高原的情感互动，试图创造一种感同身受的跨界、跨时空的氛围，为学习带来更多的欣喜，享受新媒体时代的互动热情……

本书以"新+实用"为特色，从新媒体互动设计的广泛性与特殊性的考量，介绍了文化产业创新的前沿动态和多维度的新媒体互动设计知识，致力解决当下新媒体经济发展时期出现的跨学科知识交叉作用与文化技术融合应用的相关问题，探索适合中国文化创意产业的创新经济与文化创业的设计教育专业教学的编写方式，以期提高从业者对新媒体文化艺术与技术美学的认识和素质，为在校生及从业人员提供更多实用的知识与技术。

本书共6章：第1章 新媒体设计发展概述；第2章 互动媒体设计艺术；第3章 移动媒体创意设计；第4章 互动媒体与移动媒体的交融；第5章 传统媒体与新媒体文化融合；第6章 佳作范例图文解析。

本书内容力求突出大数据时代的媒体经济观，选用颇具影响力的全球性品牌的成功案例作为说明，层次清晰，理论性与实践性并重，可读性和可借鉴性较强，同时具有新颖性、原创性、试验性、体验性和时代性等特点，适合设计学专业学生、艺术学专业设计人员，以及广大文化创意创业爱好者阅读与使用。

<div style="text-align:right">编 者</div>

目 录

第 1 章　新媒体设计发展概述 / 1

1.1　文化创意产业与新媒体设计教育 ································ 2
 1.1.1　文化创意产业 ··· 3
 1.1.2　创意产业与新媒体设计教育 ···························· 5
 1.1.3　中国语言文化传播 ·· 6
 1.1.4　古汉语　新创意 ··· 9
1.2　新媒体文化 ··· 10
 1.2.1　技术与艺术互动 ·· 12
 1.2.2　视听媒体 ·· 13
 1.2.3　物化媒介 ·· 14
1.3　新媒体创意经济特征 ·· 16
 1.3.1　兆亿经济 ·· 16
 1.3.2　注意力经济 ··· 17
 1.3.3　体验式经济 ··· 18
1.4　超常跨界应用 ·· 20
 1.4.1　新媒体跨界融合的审美转换 ···························· 20
 1.4.2　审美消费多元化 ·· 21
 1.4.3　审美消费体验化 ·· 21

第 2 章　互动媒体设计艺术 / 25

2.1　数字互动设计艺术教育内容 ··································· 26
 2.1.1　互动创意设计 ·· 26
 2.1.2　流媒体审美特征 ·· 27
 2.1.3　象征性价值 ··· 27
 2.1.4　创意基本准则 ·· 28

2.2 基于浏览器的互动设计 …………………………………… 29
 2.2.1 界面设计精准化 ……………………………………… 29
 2.2.2 图文编排功能化 ……………………………………… 29
 2.2.3 使用程序模块化 ……………………………………… 29
 2.2.4 操作可视化 …………………………………………… 30
 2.2.5 按键随性化 …………………………………………… 30
2.3 非基于浏览器的互动设计 ………………………………… 31
 2.3.1 设计形式的创新性 …………………………………… 32
 2.3.2 界面互动可创性 ……………………………………… 32
2.4 应用开发 …………………………………………………… 32
 2.4.1 游戏设计与应用 ……………………………………… 32
 2.4.2 游戏类型 ……………………………………………… 32
 2.4.3 设计风格特征 ………………………………………… 34
 2.4.4 设计图像心理特征 …………………………………… 35
 2.4.5 设计步骤易导性 ……………………………………… 36

第 3 章　移动媒体创意设计 / 39

3.1 影视动漫媒体文化 ………………………………………… 40
 3.1.1 动漫美学 ……………………………………………… 41
 3.1.2 动漫创意美学教育与文化创业 ……………………… 42
 3.1.3 动画文本图像化 ……………………………………… 45
 3.1.4 漫画动画 ……………………………………………… 47
 3.1.5 动画插画 ……………………………………………… 48
3.2 真人秀演绎 ………………………………………………… 49
 3.2.1 cosplay 高仿动漫 …………………………………… 49
 3.2.2 明星消费心理 ………………………………………… 49
3.3 影音媒体 …………………………………………………… 49
 3.3.1 影音媒体的商品属性 ………………………………… 50
 3.3.2 影音内容的创意与制作 ……………………………… 51
 3.3.3 视听媒体集成化 ……………………………………… 56
 3.3.4 全息投影 ……………………………………………… 57
 3.3.5 动态图像广告 ………………………………………… 58

第 4 章　互动媒体与移动媒体的交融 / 61

- 4.1 物联网 ·· 62
 - 4.1.1 服务经济创新 ·································· 63
 - 4.1.2 引领创业创新 ·································· 63
- 4.2 技术与艺术最佳融合的成就 ······················ 64
 - 4.2.1 与众不同的"创艺" ························· 64
 - 4.2.2 神经营销 ·· 66
 - 4.2.3 与众相同的知心 ······························ 66
 - 4.2.4 变商品推广为艺术收藏 ····················· 67
- 4.3 体验互动价值的认同 ································ 68
 - 4.3.1 电子商务 ·· 68
 - 4.3.2 电商互动美学 ·································· 72
- 4.4 网页互动设计 ··· 73
 - 4.4.1 体验用户 ·· 73
 - 4.4.2 体验商品 ·· 73
 - 4.4.3 体验互动 ·· 73
 - 4.4.4 体验设计 ·· 73
 - 4.4.5 体验创意 ·· 74
- 4.5 衍生（周边）产品与附加值 ······················ 74
 - 4.5.1 古文物 3C 商品 ······························· 75
 - 4.5.2 华语文创展示设计 ··························· 75
- 4.6 传播与推广 ·· 76
 - 4.6.1 传播教育 ·· 76
 - 4.6.2 传媒道德准则 ·································· 77
 - 4.6.3 人才发展潜力培养 ··························· 78
- 4.7 社交网络市场 ··· 79
 - 4.7.1 社交教育网络 ·································· 79
 - 4.7.2 媒体创意市场研究热点 ····················· 80
 - 4.7.3 媒体创意设计的显著特征 ·················· 80
 - 4.7.4 媒体创意产业的基本特征 ·················· 83

第 5 章　传统媒体与新媒体文化融合 / 85

- 5.1 新媒体文化提升艺术品收藏价值 ·················· 86
 - 5.1.1 百幅唐卡与文化创新体验 ·················· 86
 - 5.1.2 美术展览与新媒体互动 ·················· 89
- 5.2 水墨画与纤维数字艺术设计 ·················· 89
 - 5.2.1 绘画与纤维创意设计 ·················· 89
 - 5.2.2 水墨画与蓝夹缬工艺创意丝巾走秀 ·················· 90
- 5.3 插画设计与数字媒介 ·················· 91
 - 5.3.1 纤维堆绣插画 ·················· 91
 - 5.3.2 绘本插画 ·················· 92
- 5.4 包装艺术与数字创新 ·················· 96
 - 5.4.1 华语包装设计创意 ·················· 96
 - 5.4.2 禁烟包装创意艺术 ·················· 99
- 5.5 全介质数字技术创新与传统艺术 ·················· 100
 - 5.5.1 全介质媒材与传统手工艺 ·················· 100
 - 5.5.2 全介质创意设计与复合工艺 ·················· 101
- 5.6 数字摄影与表现介质 ·················· 102
 - 5.6.1 数字影像创意求异化 ·················· 102
 - 5.6.2 数字影像输出多元化 ·················· 107

第 6 章　佳作范例图文解析 / 111

- 6.1 新媒体设计发展概述 ·················· 112
 - 6.1.1 图文解析 ·················· 112
 - 6.1.2 佳作赏析 ·················· 113
- 6.2 互动媒体设计艺术 ·················· 114
 - 6.2.1 写实中国风 ·················· 114
 - 6.2.2 唯美风格 ·················· 114
 - 6.2.3 卡通风格 ·················· 116
- 6.3 移动媒体创意设计 ·················· 117
 - 6.3.1 二维动画案例赏析 ·················· 117

6.3.2　电影动画案例赏析 …………………………………………… 120
　　　6.3.3　动画漫画案例赏析 …………………………………………… 123
　6.4　互动媒体与移动媒体的交融 ………………………………………… 127
　　　6.4.1　文化传播案例赏析 …………………………………………… 127
　　　6.4.2　品牌设计服务创新案例赏析 ………………………………… 128
　6.5　传统媒体与新媒体文化融合 ………………………………………… 129
　　　6.5.1　文化产业创新与艺术品收藏案例赏析 ……………………… 129
　　　6.5.2　水墨艺术纤维与数字创意设计案例赏析 …………………… 131
　　　6.5.3　包装艺术创意设计案例赏析 ………………………………… 132
　　　6.5.4　插画艺术创意案例赏析 ……………………………………… 134
　　　6.5.5　书籍装帧艺术创意案例赏析 ………………………………… 136
参考文献 ……………………………………………………………………… 138
附录 …………………………………………………………………………… 139
后记 …………………………………………………………………………… 141

第 1 章
新媒体设计发展概述

1.1 文化创意产业与新媒体设计教育
1.2 新媒体文化
1.3 新媒体创意经济特征
1.4 超常跨界应用

1.1 文化创意产业与新媒体设计教育

大众创业，万众创新。随着中国经济增长转向创新驱动，结构调整"进"在其中，第三产业比重持续提升……近年，文化创意产业作为第三产业，是中国新经济稳健发展时期的热词，涌动着文化创新产业的活力，成为拓展世界经济格局的重要推手。大数据时代，由新媒体创建的共享资源带动着文化创意产业的创新创业之所以在全球迅速推广，是因为它以大众所需要的共享经验为思考基础，超越了技术模式的纯粹性，是让科技真正服务于人类的一种创意创造的过程。

同时，与之并进的新媒体设计教育作为文化创意产业内容之权重榜首，以其独特审美标准的创意高流通方式，开拓了世界性的新媒体设计教育与文化创意创业的互动发展空间，挑战着过往的设计教育理念。创新驱动经济以所向披靡之势横扫全球，新媒体伴随高新技术无限升级，由创意产业持续创新的文化商品如雨后春笋，层出不穷，遍地生机，凸显于设计、电影、戏剧、音乐、广告（传播）、动漫、电玩游戏、服装、艺术品收藏等领域，成为民众对提升生活品质需求的重要组成部分，不可或缺。

全民体验新经济的生活热情加速孕育了新媒体设计内容。新媒体设计正朝着永无止境的创意高峰攀登，前所未有地颠覆了设计教育领域以往传统学科的教学陈规，催生出从体验经济发展入手促进设计教育改革创新的新媒体设计教育理念，让设计与民生共存，让创意带动世界性的新经济繁荣。如图1-1和图1-2所示。

图1-1　智能机器人行走绘图1 杨茂林 李喆 中国

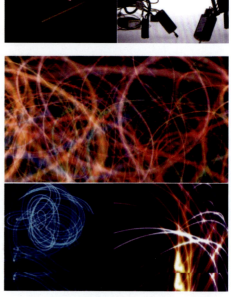

图1-2　智能机器人行走绘图2 杨茂林 李喆 中国

1.1.1 文化创意产业

1. 文化创意定义

"文化创意"的英文 cultural and creative 原意是形容词,用来修饰名词。人类的文化已经过数千年的演化,人类的创意想象自幼年时期从对赖以生存的地域环境与人际生活方式的认识便开始萌发。文化创意伴随着历史发展进程而逐渐迈向与人民生活品质需求相适应的新高峰。

(1)创意的本质

"创意"通常指的是生产新事物的能力,或者是由个体或团队的概念和发明所产生的,这些概念和发明是个体的、原创的、有意义的。

(2)创意的定义

文化创意产业中,创意作为核心要素,强调由个体或团队的知识和创意对文化商品进行创造与投入、研发、开创出新的竞争力与经济成长力。

图 1-3　美丽的森林　二维动画　杨春　全国美展获奖作品　中国

创意力的启迪与发挥、拓展,不仅需要依托教育体系的培育,其产业链的延伸与发展还需要政治稳健作为支撑。稳定的社会环境与规范的行业组织机构交互作用,才能助推创意力发展兴盛。

创意是一种由创意工作者、知识、网络与技术参与,便于新的有意义的想法与社会文脉得以交互链接的过程。如图 1-3 和图 1-4 所示。

图 1-4　互动卡创意设计 Adobe 获奖作品

2. 创意经济

创意经济,前提是在"文化产业"的特定范畴下,特指以高新思维的玄思妙想,并应用科学与技术,予以合理的高度符号化,创造高附加经济产值。通俗地说,应该是源自于集体或个人的创意、技术与特殊才华,通过知识产权的开拓与应用,有潜力地创造财富与就业机会的活动。以创意为核心,向大众提供文化、艺术、精神、心理、娱乐产品的新兴产业,由创新产生经济价值。

1996年,创意经济由英国政府率先提出,约翰·霍金斯(John Howkins)首创了创意经济理论。

3. 创意经济主要属性与趋势

创意产业是感性生产化,即更加人性化的产业。

创意产业发展趋势：①从精英创意到全面草根性创意。②从生产为中心的创意转向生活方式主导的创意。③从理性机械工程行为转向演进的生物化行为。

创意经济的形式如图 1-5~图 1-8 所示。

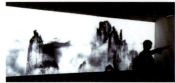
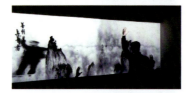
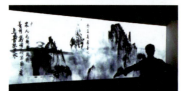
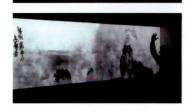

图 1-5　自然的另一种状态　新媒体互动影像设计　金江波　中国

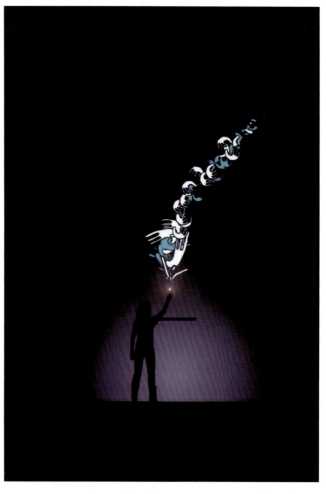

图 1-6　点燃我的激情　洛桑艺术设计大学 SIGMSIX I ECAL 实验室　瑞士

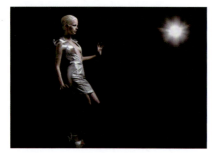

图 1-7　亲密　时尚设计　交互技术　卢森格德工作室 Studio Roosegaarde　荷兰

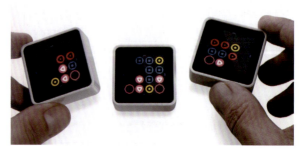

图 1-8　智能积木　物联网交互设备　Sifteo 公司　美国

1.1.2 创意产业与新媒体设计教育

1. 创意产业

早在 1997 年，英国根据本国经济发展阶段的特点，宣布了极具后工业化色彩的所谓"创意产业政策"后，立刻掀起一股以文化作为新时代国家经济发展主轴的风潮。一时之间各国群起仿效……

2001 年，中国大陆正式将文化产业纳入全国"十五规划纲要"，拟作为新阶段国民经济和社会发展战略的重要部分。中国台湾则于 2002 年提出"文化创意产业发展"，试图将注重美学表意的创意思维纳入产业体系，以期让台湾文化产业迈向另一个高峰。

显然，这种商业、科技、艺术文化相结合，产生创新经济价值，已是全球的趋势，只是不同国家和地区政策选择适用的词略有不同：英国、新西兰、中国的澳门和香港等称"创意产业"，欧陆诸国以及中国大陆则用"文化产业"，中国台湾综合两者词意，称之为"文化创意产业"，美国更为具体地喻此为"智慧版权产业"，日本更宽泛地指其为"内容产业"。

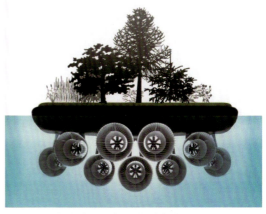

图 1-9　海峡动力水轮机 综合材料 Anthony Reale 美国 College for Creative Studies

2005 年 2 月，联合国教科文组织于渣德浦会议提呈的《文化产业的背景报告》中提出，"文化产业"与"创意产业"几乎是两个可以互换的名词，在此之后"文化创意产业"的叫法已被各国专业人士认同。

近十年，文化创意产业在全球蓬勃发展，创意创新带来了世界经济的繁荣，高新技术成果如雨后春笋。以海水循环发电的海峡原生态保护为创意理念设计的动力水轮机，如图 1-9 所示。全球著名的计算机领域的苹果品牌，不断推出"与众不同"的创意产品，如图 1-10 所示。

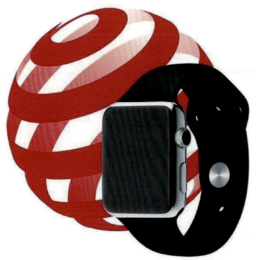

图 1-10　Apple Watch 与红点奖 美国

2. 新媒体设计教育内容

目前，文化创意产业的定义沿用英国的内容：起源于个体创意、技巧及才能的产业，通过知识产权的生成与利用，进而有潜力创造财富和就业机会。诸如设计、电影、戏剧、音乐、广告（传播）、动漫、电玩游戏、服装、艺术品收藏等，这些具备高附加值的创意以及高流通特点的活动形式，都属于该范畴，与这类相关的学科知识、专业技术与产业管理模式以及传

媒道德操守等亦属于新媒体设计教育的内容。

设计要解决哪些问题？设计是否关心弱势群体？是否关心公益？新媒体经济时期对创意设计的评价标准是致力于贴近生活，创造性地解决民生问题，服务国家建设和发展。以上要点成为衡量创意产品设计成功与否的核心所在，同时也是新媒体设计教育应该关注的问题。

图 1-11、图 1-12 所示题为《森林》的创意设计委婉生动地向世人提出了保护自然资源的警示。

图 1-11　森林 视频创意设计 1 Adobe 获奖作品　　图 1-12　森林 视频创意设计 2 Adobe 获奖作品

由此可见，文化创意产业内容丰富，而且是多学科、交叉性的门类，与之相关的文化创意产业教育也成为一个超常跨界的学科领域（inter-disciplinary）。在不同社会背景下，文化创意产业有着不同的创意语言的表达方法及美学教育内容和运作模式，因为不同地域的创意产业发展成功与否都受所处的地缘环境、经济、文化教育资源的影响，并且所在地民众对当代媒体体验经济模式的认同与否也可能直接或间接地影响创业导向。

1.1.3　中国语言文化传播

学术发展有一定的规律，中国语言文化传播应该从中国语文（普通话）基础研究开始，从而建构中国文字的科学性，以便提供适合信息制作技术的基本规范。

在过往几千年的历史长河中，中华文明缔造了数量惊人的艺术品，其形式精美、技术纯熟，尤其以象形文化独具创造特色的传播方式，向世界展示了从远古走来的图像文化足迹，无与伦比。

汉字源于中华文明五千年的历史积淀，构成每个汉字的偏旁部首都是一个完整的文字，并具备特定的词义，有的偏旁部首还来源于美丽的民间传说甚或跌宕起伏的动人历史故事，如图 1-13~图 1-20 所示。

此外，不少汉字至今还保留着古时造字对词义生成的情境特性，金文"旦"字便是一例。但凡在海边目睹日出全过程者均有此感：当太阳即将跳出海平面之刻，一直与海平面保持着若即若离的距离，仅日出前的酝酿足足有几分钟。这个过程在金文"旦"的演绎过程中体现得惟妙惟肖，让人有感日出的孕育来之不易，一日光明并非触手可及，如图 1-18 所示。

金文的"人"字演变，从"爬行"到"直立"，极具从猿到人的过程意象，如图1-19所示。

金文的"月"更是象形文字的图像化表达：弯月中的一点，宛如月亮的高光，如图1-20所示。

汉字古今，趣味无穷。2015年春节期间，由中国中央电视台举办的元宵节猜字谜大赛，所出的谜面蕴含的华语创意展现了数字时代古汉语与当代文化交互演绎的情景，汉字以新媒体传播方式为载体，给中国传统新春佳节带来别样的乐趣，在此列出几则案例与读者分享。

（1）谜面："双方都许可"

打一网络语言（2字）

谜底：呵呵。

解释：双方都允许，两个"口"都说可以。

非常形象地描述了汉字象形部首的直观形态。

（2）谜面："打破砂锅问到底"

打一电脑配件

谜底：硬盘。

解释：硬是盘问。

对汉字字面固有的意义进行语义重组，体现了跨学科领域的思维特征。

（3）谜面："春天还会远吗？"

打一中国传统农历二十四节气

谜底：冬至。

解释：感受气候的变化，冬天已到，春天就不远了。

这是一个与生活常识有关的内容，具有汉语言图像形容场景的逻辑意义。

（4）谜面："赤橙绿蓝紫"

打一中国汉语成语

谜底：青黄不接。

解释：中国传统习惯对彩虹色彩的说法是"赤橙黄绿青蓝紫"，此谜面有意隐藏"黄"和"青"两字，得出"青黄不接"，色彩形象地描绘农耕时令的征候，也是生活常识内容。

（5）谜面："粒粒皆辛苦"

打一生活必需品

谜底：中药丸。

解释：用五言唐诗形象地形容中药加工过程的不易，突出古为今用的汉语联想特点。

（6）谜面：Not enough

打一中国古代诗文（七字）

谜底：不足为外人道也。

解释：选用东晋末诗人陶渊明著的《桃花源记》中的一句话，取译英文的"不足"之意，英文又含有"外人"之意。将英文引入汉字字谜大赛，从一个新的视角体现了语言文化多元性的当代文化现象，以及超常跨学科的语言媒介创意的互动作用。

近年，中国不少非物质文化遗产的创新成果与新媒体技术与艺术互动密切相关，在体验

中反省中华传统文化教育伦理的意义,对弘扬先进性文化与树立崇高理想起着潜移默化的作用。中国中央电视台推出了很多弘扬中华传统文化并具有教育意义的节目,深受广大观众喜爱,如图1-21和图1-22所示。

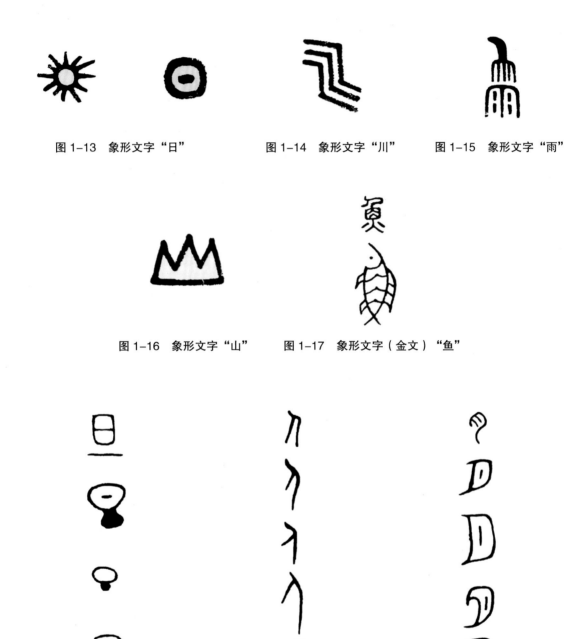

图1-13　象形文字"日"　　　图1-14　象形文字"川"　　　图1-15　象形文字"雨"

图1-16　象形文字"山"　　图1-17　象形文字(金文)"鱼"

图1-18　象形文字(金文)"旦"　图1-19　象形文字(金文)"人"　图1-20　象形文字(金文)"月"

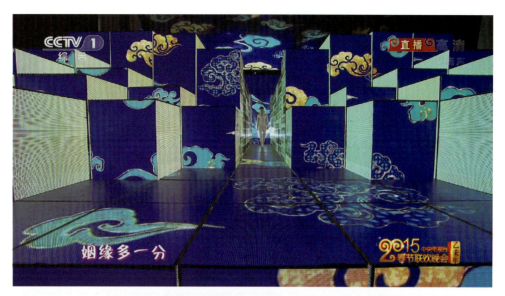

图 1-21　锦绣 非物质文化遗产创意节目 央视网络春晚

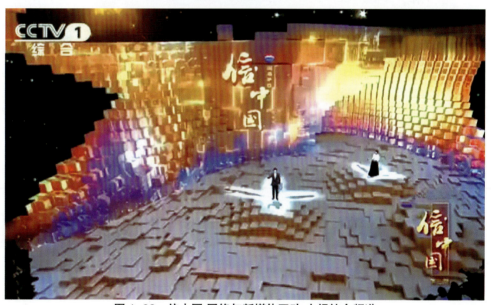

图 1-22　信中国 网络与新媒体互动 央视综合频道

1.1.4　古汉语　新创意

　　创意产品的互动设计美学，反映的是设计师的目标，长期以来，古汉语一直成为两岸设计师的创意首选。相较而言，如今台湾新生代设计师似乎比前辈们更为注重古汉语创意设计互动的美学价值。

　　素有中国文化经典美誉的古汉语，长期以来一直被两岸设计师视为创意灵感之源。在传承中华传统文化的基础上，台湾新生代设计师往往将之应用于对弱势群体的产品设计的创意内容中，让产品设计与用户间互动交流更为亲密，增强创意设计与消费群体之间的互信值。

台湾新生代设计师的创意产品"马到乘功（Rocking Chariot）"便是成功一例（见图1-23）。这一木制儿童摇椅的产品设计理念来自于古汉语成语"马到成功"，《辞源（全四册）》释义："战马所至，立即成功。《全元曲》选郑廷昭公——'教场中点就四十万雄兵，……管取马到成功，奏凯回来也。'后泛指迅速可取得胜利。"

这件产品不但以古汉语成语冠之于毕业设计作品，还将古汉语的双关语义应用于该产品的功能诠释之中："摇、升、移、变"与耳熟能详的"摇身一变"谐音，可见独具匠心！

产品创意设计中，如此灵活地应用古汉语的双关语义实在不多见。"摇、升、移、变"的产品功能特性是根据儿童成长行为心理做了细致科学的考察，结合产品制造工艺媒介的作用，创造了适宜全龄段儿童娱乐健身的多功能产品。

该产品的设计创意文案如下："马到乘功"儿童摇椅具备的"摇升（身）移（一）变"的功能释为"摇——像乘坐摇马般来回摆动；升——采用移动式升降轮胎；移——利用移动式轮胎转换成滑步车；变——可依照年龄层不同变换需求"。

图1-23　马到乘功 产品设计 台湾新一代设计展

如此全方位地为用户所想所为的创意，着实让家长们笃信使用该产品一定能够马到成功，该产品也一定能成为助孩子成长的好伙伴。该创意证实了：产品和使用者之间需要一个良好的沟通反馈的体验机会，如此才能够通过互动，逐步引导使用者实现他所希望达到的目的。

1.2 新媒体文化

新媒体文化具有超常跨学科知识的特征，它涵盖了新技术应用与艺术创意智能，以及需要通过综合素质的培养，以期提高对相关学科、产业、社会经验的认知能力，同时还需要具备不断修正、更新创新成果的智慧体验与预见性。

2010年，上海世博会西班牙馆的展示设计中，应用了无字幕呈现的有声画面，全馆以新

媒体的声像互动信息传达了西班牙历史的发展进程,让观众在图像体验中感知了西班牙的设计智慧。其中巨型智能娃娃的设计产品,预示着人工智能时代已经到来,如图 1-24 所示。

2012 年,浙江省博物馆藏的元代画家黄公望创作的纸本绘画《富春山居图》的前半卷,与台北故宫博物院藏的同一作品的后半卷在台北故宫博物院合璧展出,当时的文创设计人员根据这一新闻热点设计了手机壳,这

图 1-24　西班牙馆展示——未来娃娃 上海世博会

种时尚文创形式使充满信息时代的便携工具装备还兼有历史意义的收藏价值,让全球观众爱不释手,如图 1-25 所示。

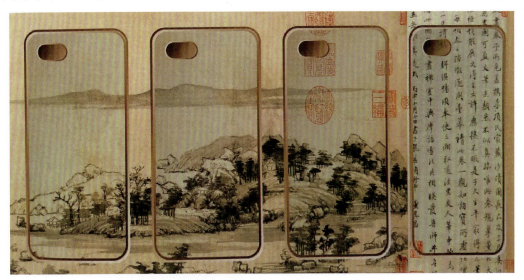

图 1-25　富春山居图 手机保护壳 台湾怡业设计 中国台湾

如图 1-26 所示,根据超常跨学科知识内容创意设计的三维动画短片《生生不息》,试图探索生命运行轨迹的秘密。短片中所呈现的生命体同时代表了自然个体和人类,将这些不同物体联系起来的是生命。各个自然物体宛如各个器官,共同组成了一个大的生命体,或者象征着人体内的循环犹如自然界的循环。

图 1-26 生生不息 三维动画短片 祝卉 中国

如图 1-27 所示,《生命轮回变奏》属于一幅大作品的一部分,月球中的肌理采用显微镜下人手动脉的图像来描绘,而非通常用的环形山的方法。这套数字艺术组画是为纽约大学附属医院新建的心血管中心绘制的。作品的设计理念是为了激发心血管病患者对新生的渴望。设计者选择计算机辅助数字介质作为绘制这件作品的工具,是希望让人类飞上月球的技术灵性也能为医学与艺术的创新服务。

1.2.1 技术与艺术互动

创意并非科学,而是一门艺术。数字创意的艺术想象需要严格执行技术的量化标准流程方能实现,才有量产。

新媒体创意产品,以通过数字流量的传输方式、以视频为载体方式进行播放,或者以物化材质创新的形式予以体现,前者具有可视听功能,后者还兼备原生态材质所具有的可触性经验。两者无论诉诸何种感官,都必须具备高品质的审美意义的价值,这就是新媒体技术与艺术互动的成果,它让民众"享受生活"不再是纸上谈兵。

图 1-27 生命轮回变奏 数码设计 mwi 美国

1.2.2 视听媒体

视听媒体通过输出流量的方式并以视频、音频为载体进行演播，编程采用碎片化模式按序列导出相应的格式传送至终端用户。这类由数据生成流媒体播放的方式，属于流媒体范畴。

视听媒体艺术不仅植根于文化多元性的基础上，更植根于人类感知的共通性。影音动漫、电玩游戏和广告传播内容的大数据量具有可重复性的特点，需要用艺术创意的借鉴来表现技法、技能，而创造的艺术感染力则需要视听数字媒体合成技术的量化执行，方得以推广。如图1-28和图1-29所示。

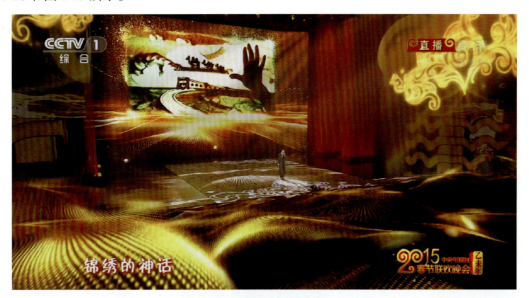

图1-28　丝路 央视网络春晚 那英演唱与沙画视频 中国

图1-29　纸境 二维游戏（唯美风格）英国

1.2.3 物化媒介

新媒材介质的应用属于新媒体创意物化形式的体现。它通常以由视听媒体带动的品牌效应或时尚潮流、艺术品收藏,及其衍生发展的相关周边产品为导向,或以各类新技术和工艺制作成可量产的物化媒材为载体,承载着赋予作品人性化的亲和力和原生态或低碳材质美感的创意形式,成为民众日常生活、工作、学习中不可或缺的组成部分。

《未来肉类食品》创意设计(见图1-30)讲述的是动物磁共振成像小组在乡村中寻找最美的牛、猪、鸡以及其他牲畜的样本,一旦找到,它会被从头到尾扫描一遍以期获得精确的内脏横断面图像。食品科学研究者将动物组织样本培植为食用肉已成为可能。

《北京勘探》创意设计(见图1-31)使用中国北京市实际地点的实时气象数据,构建出一个引人入胜的仿真景观,包括诸如光线、时间、风和云的仿真图像。它将真实的气象数据反映到虚拟景观之上,以期增进人们的环保意识。

图1-30 未来肉类食品 詹姆斯·金(James King)英国

图1-31 北京勘探 艺术家与IDIA实验室 美国

图 1-31　北京勘探 艺术家与 IDIA 实验室 美国（续）

图 1-31　北京勘探 艺术家与 IDIA 实验室 美国（续）

1.3　新媒体创意经济特征

根据新媒体创意经济的宏观定义，它是一个不断发展的复杂系统，创新的过程充满实验性和挑战性。它具有以下几个特征。

1.3.1　兆亿经济

新媒体创意设计的特征：主要以兆点（兆数最小值）流量的数据进行传达，可复制性强，通过创意内容的多重运用性，满足分众（受众分类）时代的多元需求，以最精简的成本达到最丰硕的效益。如果将创意产品在流通过程中所创造的价值利润以兆数计算，业界形容 1 兆优秀的创意内容可创下 1 亿美元的产值，所以，称之为兆亿经济。如图 1-32 和图 1-33 所示，《哈利·波特》的成功上映，以及创造的形形色色的衍生品，体现了兆亿经济的魅力。

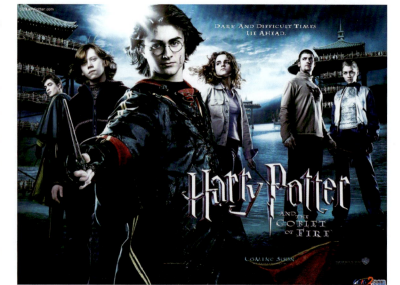

图 1-32　电影《哈利·波特》（哈利·波特与火焰杯）英国

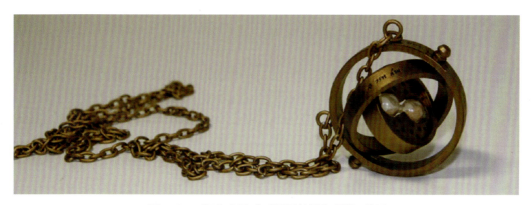

图 1-33　衍生产品《时间回转器》项链　英国

1.3.2　注意力经济

从影音娱乐媒体创意产业的角度来分析，阅听大众的群体眼球专注度是达成资本累计的根本，成为注意力经济的要素。每日各式传媒呈现的视讯图像汹涌澎湃，如何吸引消费者的眼球是新媒体创意设计开智的亮点。所以又称之为注意力经济。如图 1-34 和图 1-35 所示。

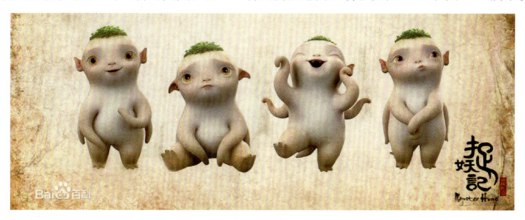

图 1-34　捉妖记 电影 CG 动画与真人合作　中国

图 1-35　阿凡达变形站 编程 数字互动影像　美国

1.3.3 体验式经济

1. 体验经济归属智慧资本

由新媒体创意开发的文化商品多数属于"体验型商品（experience goods）"，在用户实际接受商品之前，商品的市场需求及反应程度只能依据过往同类商品上市情况的调研之后，提供预测的消费额产生的可能性指标，由于存在不确定的风险，故也称为象征经济。因此在商品设计与面世的前期准备工作期间，应该注意几个问题。

首先，设计师的关注点应该建立在与用户共享经验的基础上。例如商品材质、结构形态、审美观感的级别、舒适度等设计细节内容。

其次，文化商品在营销过程中必须与同类用户建立起体验互信的关系，通过网络、微信、二维码进行直接沟通，让用户感受不同商品的使用特质与品位以及通过创造性地解决使用中出现的个别问题的方法，增强用户对商品的使用信心，同时带动一批潜在用户。如图1-36和图1-37所示。

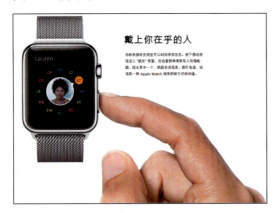

图1-36　戴上你在乎的人 Apple Watch 美国

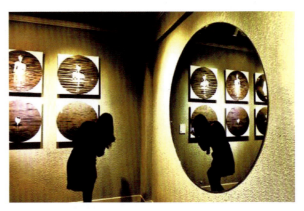

图1-37　观众在美术展馆中刷二维码 中国

2. 文化商品拥有经济价值和文化价值

文化商品所具备的文化资本（culture capital）特征，是一种同时拥有经济价值以及包含和已经提供了部分文化价值的资产，如艺术品。如图1-38~图1-42所示。

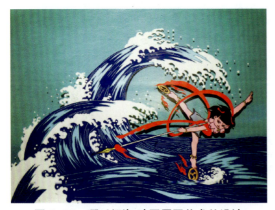

图1-38　哪吒闹海 动画原画美术总设计
　　　　张仃 1979年 中国

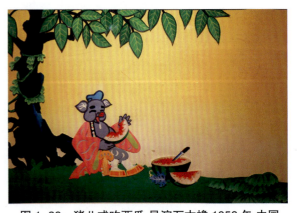

图1-39　猪八戒吃西瓜 导演万古蟾 1958年 中国

(1) 文化商品的经济价值

以族群共有的观念、习惯、信仰与价值存在的无形资产，也可称作智力（intellectual）资本，如宗教文化、民俗商品。

(2) 文化商品的超文化价值（extra-culture value）

文化是一个国家、一个民族的灵魂。文化自信是一个国家、一个民族发展中更基本、更深沉、更持久的力量。在新时代以什么样的立场和态度对待文化，用什么样的思路和举措发展文化，朝着什么样的方向和目标推进文化建设，成为文化商品设计过程中应该考量的超文化价值的先进性素养。例如不同的文化种族、族群的文化传统，以及精神需求的不等，都需要通过商品设计形式来完善和满足用户对商品的期待标准。对艺术品收藏机构而言，则需要符合收藏者预期的价值标准。

2016年，画家韩书力创作于2011年的作品《丁酉加冕图》（见图1-40）被法国吉美博物馆永久收藏。该博物馆建于1889年，收藏了大量的亚洲艺术品，成为亚洲地区之外最大的亚洲艺术品收藏地之一，近数十年来，鲜有收藏中国当代画家作品，可见《丁酉加冕图》作为艺术品收藏的文化价值所在。

上述内容需求针对的是一种特类的用户群体，在推广设计体验过程中需要丰富的专业知识与多元的文化素养和人文境界，如此方能胜任文化商品推广的职责。

3. 文化商品具有营销功能

文化商品是国家、地方或族群的象征性符号，不仅能强化共享该设计形式传达之间的认同意识，该形式传达的信息还具备营销的功能，通过特定的文化商品形式的意象，吸引用户主动参与消费体验，从而提升商品的附加值，同时带动相关产业的创新与发展。如图1-41和图1-42所示为新唐卡作品，详细内容见本书第5章。

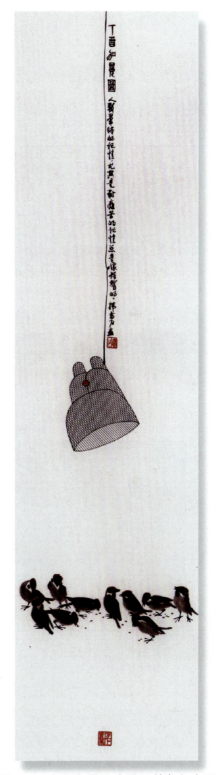

图1-40　丁酉加冕图　水墨画　韩书力　中国

图 1-41 孜珠林寺 百幅唐卡 韩书力 大明玛 中国西藏

图 1-42 吉祥哈达 百幅唐卡 平措扎西 石达 中国西藏

1.4 超常跨界应用

1.4.1 新媒体跨界融合的审美转换

新媒体并非单门学科,而是一门融合多元知识文化的复合学科。

新媒体研究不同于纯理论或技巧的研究,它衍生自当今人类生活对百科知识的体验进程中,超出常规跨界的学科所设置的应用界限,存在于互动体验过程中,并以优化生活品质为主导,提高人们对审美感知的认同。

《我的太极》创意设计,如图 1-43 所示,将三维图像的采集、绘制、展示等技术运用到

移动平台上,同时结合了混合现实与交互的技术,实现了三维动态教学的展示及娱乐互动。

1.4.2 审美消费多元化

蕴藏于消费过程随之引发的跨界语言审美习惯的转换,相继出现在不同应用领域中,具体影响着与民生息息相关的衣食住行、工作、休闲娱乐的各个环节,具有审美需求多元取向及审美分众消费特性。

1.4.3 审美消费体验化

审美消费体验化注重赋予商品文化意涵,塑造感官体验及思维认同,是一种结合科学技术与美学、重视官能感知的新消费形态,并以资讯休闲娱乐消费支出为主体。

消费过程中产生的应用美学

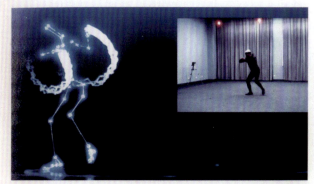

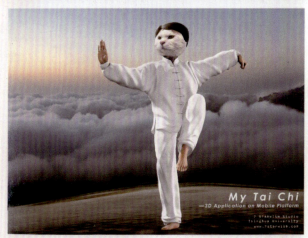

图 1-43 我的太极 基于移动平台的交互软件应用 祝卉 中国

情绪渗透在生活的方方面面,通过互联网的高流通手段,瞬间形成跨国界、跨语种的审美体验的认同。以电影《阿凡达》海报为例,美国的设计形式与中国的设计形式存在明显的审美差异,西方善用的几何形及夸张变形的海报招贴符合西方美学受众群体观;海峡两岸文化同根同源的海报设计,都习惯于展示影片故事情节的描述语言,这类极具中华民族审美认同的设计风格,颇受两岸观众的青睐,如图 1-44~图 1-46 所示。

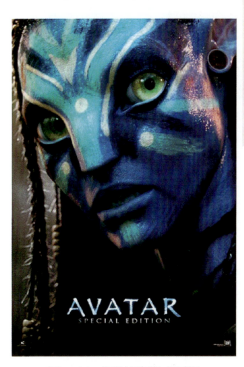

图 1-44 阿凡达海报 美国版

综上所述，知识经济提供了不同于以往的开发与改良产品的方式，广义上的"创意"可以改造原有的生产模式与产出通道，并且都需要人才之间广泛的合作以及新媒体技术与艺术的互动体验。

毋庸置疑，我们正在并且开始置身于全球第四次工业革命的浪潮中，第一次工业革命利用水和蒸汽的力量实现了生产的机械化；第二次工业革命则利用电力实现大规模生产；第三次工业革命采用电子和信息技术实现了生产自动化；如今第四次工业革命的兴起，正在20世纪中叶以来出现的数字革命，即所谓第三次革命的基础上衍生发展，它的特点体现了技术融合，模糊了实体、数字和生物世界的界限，前所未有地创造了不可限量的文化创意机遇和新业态。

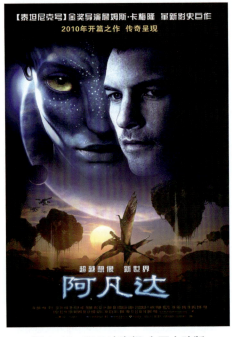 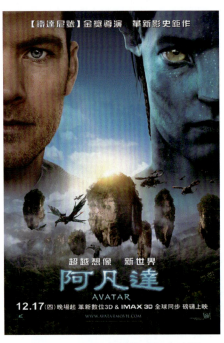

图1-45　阿凡达海报 中国大陆版　　　　图1-46　阿凡达海报 中国台湾版

课后训练题

一、填空题

1."创意"通常指的是_____，或者是由_____或_____的概念和发明所产生的，这些概念和发明是个体的、_____的、有意义的。

2.创意产业为起源于_____的产业，透过知识产权的生成与利用，有潜力创造财富和就业机会。试图在_____的文化产业范畴里，并且在_____的新媒体发展的脉络下，来描述那些为_____的新兴消费公民而生的创意艺术。

二、选择题

创意产业发展趋势：

1.从_____创意到全面草根性创意。

A. 大众　　　　　B. 民间　　　　　　C. 精英　　　　　　D. 政府
2. 从生产为中心的创意转向_____主导的创意。
A. 工作方式　　　B. 生活方式　　　　C. 娱乐方式　　　　D. 休闲方式
3. 从理性机械工程行为转向_____的_____行为。
A. 演进　生物化　B. 变异　生物化　　C. 演进　感性化　　D. 演绎　拟人化

三、思考题
1. 新媒体设计教育内容涵盖哪些领域？它们与创意产业的关系如何？
2. 新经济时期，你如何理解"大众创新，万众创业"的意义？它与你有怎样的关系？

第 2 章
互动媒体设计艺术

2.1 数字互动设计艺术教育内容
2.2 基于浏览器的互动设计
2.3 非基于浏览器的互动设计
2.4 应用开发

2.1 数字互动设计艺术教育内容

新时代的文化创业中，创意已经成为决定竞争优势的关键。对用户而言，商品不仅是商品，而是"作品"，是一种可以丰富自己生活，让生活更有审美价值品味的"艺术品"形式。商品的象征价值与符号价值成了资本市场交易法则的主轴，民众对生活"艺术品"形式的审美标准在与生活互动的深度体验中诞生了。

2.1.1 互动创意设计

1. 互动游戏创意设计

荷兰卢森格德工作室 Studio Roosegaarde 试图通过题为《亲密》的时尚作品，探究私密性与技术之间的关系。

"亲密"是一件采用电子箔片制成的高技术服装，如图 2-1~图 2-3 所示。其互动创意体现在以下两个方面。

（1）当人们靠近或触碰到它，它就会变得透明起来。

（2）社交互动程度决定了服装的透明度，创造了一种亲密的体感游戏。

2. 互动艺术装置设计

如图 2-4 所示是一个互动艺术装置，通过分析观众大脑的脑电波实现互动。当观众戴上头带后，一只蝴蝶将投影在面前的窗棂中，按照观众的脑电波信号，蝴蝶在竹影中上下飞舞；观众的注意力集中程度和眨

图 2-1　亲密互动创意设计 1 Studio Roosegaarde 荷兰

图 2-2　亲密互动创意设计 2 Studio Roosegaarde 荷兰

图 2-3　亲密互动创意设计 3 Studio Roosegaarde 荷兰

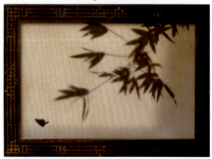

图 2-4　空窗子 背投投影装置 脑电波感应器 黄石 李敬峰 中国

眼频率也会对画面产生影响。

上述两组互动创意设计旨在通过人的感官对社交互动的行为过程产生作用，由人的体验方式决定对设计创意的认同与解读模式。

2.1.2 流媒体审美特征

创意经济时期，数字创意美学教育成为提升生活"艺术品"价值的重要途径之一。在高新技术手段交互作用无所不能的生活环境中，技术是由硬件编程数据加密所控，包括任何为新创意形式调配的数字曲线都具备以"点（point）"为单位的数控流量化操作指标；审美过程是通过连续动态化图像的滚动循环，以视觉捕捉的快闪信息为审美思维载体；审美判断过程依托包含碎片化整合的综合能力，从而形成流媒体审美特征的解读方式。所以，设计师创意的艺术境界具有不可限量的作用，和所有应用软件开发一样，随着社会经济发展所需，不断创新与流媒体设计审美品质相适的升级版。

图 2-5 所示是一张创意互动卡的应用视频。一张存储着大量交互情境的流媒体信息的折叠卡，从左到右展开，再从下到上翻开，呈现一个对话框，视频中的两位交流者相互交换互动卡达成共识后，将信息互动卡拼合，然后双向折叠，回到原状。15 分钟的交流过程中，没有语音，只有动作的节奏体现审美意味，展示数字信息时代的便捷工作方式。

图 2-5 创意互动卡应用视频 Adobe 获奖作品

2.1.3 象征性价值

数字创意的艺术价值越高，象征商品的价值也越高，被用户接受度越广，互动媒体作用越大且附加值越高。

如图 2-6 和图 2-7 所示，阿凡达变形站就是形象的例证。该装置通过人脸识别技术参数捕捉到观众的面部影像，经过参数化的计算，实时地将观众的头像变形、拉伸、染色，进而成为电影中的阿凡达形象。

在变形过程中，计算机能够自动分析每个人不同的五官及面部特征，影响每个局部的变形参数，但是生成后的"阿凡达"头像还保留着该观众的特点，让人一看"就是他"！实现观众的明星梦。对观众而言，以此产生了象征性价值，心满意足。

图 2-6　阿凡达 数字互动影像 1 美国 20 世纪福克斯（美国纽约 Inwindow Outdoor 公司）

图 2-7　阿凡达 数字互动影像 2 美国 20 世纪福克斯（美国纽约 Inwindow Outdoor 公司）

2.1.4　创意基本准则

互动媒体具有的流媒体审美浏览的特性，决定用户在最短的时间里对心仪的商品做出选择，成为终端用户。因此创意设计的审美形式既要适合商品使用特性，又要为用户提供最便捷的浏览程序，如图 2-8~图 2-10 所示。

互动媒体设计艺术的基本准则如下。

（1）商品形式鲜明。

（2）信息量丰富。

（3）操作简单。

图 2-8　商品形式鲜明 App Store

图 2-9　信息量丰富 淘宝

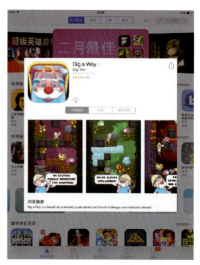
图 2-10　操作简单 应用商店查看软件详情界面

2.2 基于浏览器的互动设计

流量具有可限性，创意具有无限性。流量化设计，就是以最小值兆数为终端用户提供最省时的服务。

2.2.1 界面设计精准化

界面设计精准化是指图文编排在有限的视线关注位置上，针对界面内容合理分割黑白灰面积，让用户的视点能够在第一时间落到所需信息内容的设计节点上，如图 2-11 所示。

2.2.2 图文编排功能化

图文编排功能化是指根据软件应用的特性，在界面设计图文编排中突出软件功能的效用，界面设计形式具有对内容提出示范指导的意义。如图 2-12 所示，PDF 是一款图文编排软件，便于大数据的图文输出，兼具不可编辑功能，在界面设计过程充满了精致美的典范性。

2.2.3 使用程序模块化

模块化设计一直是软硬件工程师与设计师追求的形式，因为在视频有限的空间里，让用户最快掌握使用信息，明确操作程序，使用模块化归纳方法，能起到提示作用，提升互动效应和工作效率。如图 2-13 和图 2-14 所示，为使用不同方法达到模块化设计目的。

通常人们对电子产品设计界面的浏览图式形成模块化习惯的审美意识，拓展了整合思维美学的意义。合理的模块化文字编辑有利于硬件编程的使用程序设置，同时也方便用户读取操作功能的提示，使用便捷、简易，带给用户美感舒适的互动效应，增进产品的可信度。

图 2-11 界面设计精准化（iPad 系统"提醒事项"功能）

图 2-12 图文编排功能化（PDF 界面设计）

新媒体互动设计教程

图 2-13　使用程序色彩模块化　　　图 2-14　使用程序功能性图标模块化

2.2.4　操作可视化

操作可视化是从生活与情境出发，由具有符号意义的图像化图标提示操作步骤，让用户的感觉更为直观，操作更为自如，如图 2-15 所示。

图 2-15　操作可视化 MacPro-Win10 系统界面

2.2.5　按键随性化

点击程序设计需要符合用户需求心理，如图 2-16 和图 2-17 所示。

综上所述，基于浏览器的互动设计，应该关注使用者对不同软件操作程序步骤所掌握的基础知识，使用过程与用户达成默契的共识，提高用户体验满意度。

图 2-16　按键随性化 APP 付费系统钱包界面

图 2-17　Mac QQ 登录界面

2.3　非基于浏览器的互动设计

非基于浏览器的互动设计具有流量可创性的特点，通过精准图文设计，扩展有限内存的视频信息可读数据，体验互动美学的叙事过程，创意简洁，设计流畅，内容丰富，如图 2-18~图 2-20 所示。

图 2-18　电子书 上海世博会 中国

图 2-19　儿童主题公园 图像设计 1 上海世博会互动展馆

图 2-20　儿童主题公园 图像设计 2 上海世博会互动展馆

2.3.1 设计形式的创新性

设计形式的创新性体现在叙事内容的交流过程有较大的可创性。在播放时间与流量的限制中，可创造无限的艺术想象空间，有效利用与内容相适应的设计形式，让用户体验愉悦工作和生活的情趣，以期为用户在流量使用的体验中提供最大化价值。它有三个特点：悦读性、悦视性和悦耳性。

2.3.2 界面互动可创性

界面互动可创性包括悦读性互动、悦视性互动和悦耳性互动。

悦读性互动如图 2-21 所示。以卡通条漫（条状漫画）的语言，点出这款游戏的气候背景以及舒适的心情。"啊，这是多么美丽的天，对于挖珍宝来说，太阳出来了，天又这么晴朗，真是一个微风宜人的好地方。"

图 2-21　悦读性 – 游戏 walkr

悦视性互动如图 2-22 所示。题为《挖珍宝之路》的游戏的步骤设置，以字体设计为主，醒目简洁的黑体字，在赋有珍宝意味的黄金色彩的映衬下，象征着这是一条金色之道，让玩家产生喜悦感。

悦耳性互动如图 2-23 所示。界面设计选择了挖珍宝的过程，一捆炸药爆破的连环响声，以火花闪烁的图形示意，产生读图时的联觉效应，让游戏玩家有身临其境的感觉。

图 2-22　悦视性 – 游戏 walkr

2.4 应用开发

2.4.1 游戏设计与应用

目前，在美国、英国、日本，还有我国台湾，电脑游戏软件的平均生命期仅两周，如果在这段时间不能进入热门榜前十名之列，厂家已投资的数百万元将前功尽弃。这就要求游戏软件应用的类型与设计形式别出心裁，所以，界面设计的时尚导向与用户操作行为心理都是值得探讨的问题。

2.4.2 游戏类型

按照载体分类，通常电子游戏分为电视游戏、电脑游戏和手机游戏，它们被称为三种科技类游戏。根据数据载体传播形式，它们在使用中被通俗简称为桌游、网游和手游。

2015 年，台湾新一代设计展的动漫作品《小小的举动 大大

图 2-23　悦耳性 – 游戏 walkr

的创意》针对环保主题"纸"进行了趣味性的探索,如图 2-24 和图 2-25 所示。

1. 桌游创意理念

纸是生活中非常重要的用品,但是很多人却不懂珍惜,造成纸张浪费。养成节约用纸的习惯,能够保护更多的森林资源。

2. 网游设计创意

网游设计创意的每一张卡片上都体现着我们能为环境所做的小事,或许环保就在我们的一念之间。网游设计创意除了带给孩子濡染及保育的概念,更能促使孩子从身边小事开始做起。

选择自然灾害以及各类动物的内容制作卡片,按照游戏故事内容编程设计步骤,能够让青少年在玩游戏的过程中潜移默化地接受生态环境保护的教育内容。

3. 手游设计创意

题为《武将》的一款智能手机游戏设计,由于设计界面的场景较为戏剧化,故事情节在大自然环境中跌宕起伏,富有勇敢的扬善抑恶的色彩,深受青少年喜爱,如图 2-26 所示。

图 2-24　小小的举动 大大的创意 桌游 中国台湾

图 2-25　网游 中国台湾

图 2-26　武将 界面设计 手游 韩国

2.4.3 设计风格特征

除了角色设计以外,游戏场景体现一款游戏的特色意境,这种具备导览(引导浏览)性的创意氛围取决于游戏终端用户的选择,如何吸引玩家,场景设计的虚拟艺术风格起着至关重要的作用(以下部分详细内容可参考本书第 6 章)。

1. 写实风格

写实风格如图 2-27 和图 2-28 所示。

图 2-27　三国杀 中国传媒大学动画学院 游戏专业学生设计 中国

图 2-28　九阴真经 大型 MMORPG 网络游戏 蜗牛公司 中国 荣获"2013 年度 CGWR 中国游戏排行榜年度国产网游精品奖"

2. 唯美风格

唯美风格如图 2-29 和图 2-30 所示。

图 2-29　迷失之风(Lostwinds)作为 Wii 平台上的经典游戏,也移植到了 iOS 平台

图 2-30　纸境(Tengami)解谜冒险类移动游戏 由英国独立开发小组 Nyamyam 制作研发

3. 卡通风格

卡通风格如图 2-31 和图 2-32 所示。

图 2-31　仙境传说 Ragnarok 2D+3D 的混合游戏 Gravity 公司 韩国

图 2-32　武将 原画设计 Gravity 公司 韩国

2.4.4 设计图像心理特征

1. 界面图像悬念化

界面图像悬念化如图 2-33~图 2-36 所示。

《纪念碑谷》是 Ustwo Games 开发的解谜类手机游戏,利用了循环、断层以及视错觉等多种空间效果,构建出看似简单却出人意料的迷宫;一些超出理论常识的路径连接,让玩家在空间感方面一下子摸不着头脑,而这也是作品的精髓所在。

2. 界面审美通俗化

界面审美通俗化如图 2-37 和图 2-38 所示。

《时空幻境》是 2008 年于 Xbox 360 平台发布的一款平台动作游戏。游戏亦于 2009 年登录 PC(个人计算机)、Mac(麦金塔电脑)、PS3(索尼电脑娱乐开发的家用游戏机)平台。

《时空幻境》获得了包括美国独立游戏节"最佳创意奖"在内的诸多赞誉。

图 2-33 《纪念碑谷》界面 1

图 2-34 《纪念碑谷》界面 2

图 2-35 《纪念碑谷》界面 3

图 2-36 《纪念碑谷》界面 4

图 2-37 《时空幻境》界面 1 美国

图 2-38 《时空幻境》界面 2 美国

2.4.5 设计步骤易导性

设计步骤易导性体现在文字条块化、图片条理化和图文动感化，如图2-39~图2-41所示。

互动设计理论家乔登在《超越可用性：产品带来的愉悦》一书中指出："互动设计师的工作，在于让使用者能够运用产品的功能，同时，也让人和产品之间以一种优美的方式互动。"这也正说明了互动媒体设计艺术的魅力。

在互动媒体设计的过程中，深度体验用户的年龄心理、通常的工作习惯、学习和生活的特性，是设计师能否让产品与用户成为"知心好友"的关键所在。

图2-39　文字条块化

图2-40　图片条理化

图2-41　图文动感化

课后训练题

一、填空题

1. 创意经济时期，数字_____教育成为提升生活"_____"价值的重要途径之一。

2. 数字创意的_____越高，_____的价值也越高，被用户_____越广，_____作用越大且_____越高。

二、选择题

1. 按照载体分，通常电子游戏分为电视游戏、电脑游戏和手机游戏，它们被称为三种科技类游戏。简称为_____、_____和_____。

　A. 桌游　网游　手游　　　　　　　B. 网游　梦游　桌游

　C. 手游　旅游　网游　　　　　　　D. 电游　网游　桌游

2. 除了角色设计以外，_____体现一款游戏的特色意境，_____设计的_____起

着至关重要的作用。

　　A. 游戏场景　场景　虚拟艺术风格　　　B. 人设　场景　写实艺术风格
　　C. 角色　场景　现实艺术风格

　　3.＿＿＿＿化设计一直是软硬件工程师与设计师追求的形式，因为在＿＿＿＿有限的空间里，让用户最快掌握使用信息，明确操作程序，使用＿＿＿＿归纳方法，能起到提示作用，提升＿＿＿＿效应。

　　A. 互动　模块　视频　模块化　　　B. 视频　互动　模块　模块化
　　C. 模块　视频　模块化　互动

三、思考题

1. 基于浏览器设计形式特点，举例说明"模块化"在设计应用中的作用。要求图文并茂。
2. 请举例描述具有中国传统文化经典特色的游戏设计案例，并谈谈你对文化的体验。

第 3 章
移动媒体创意设计

3.1 影视动漫媒体文化
3.2 真人秀演绎
3.3 影音媒体

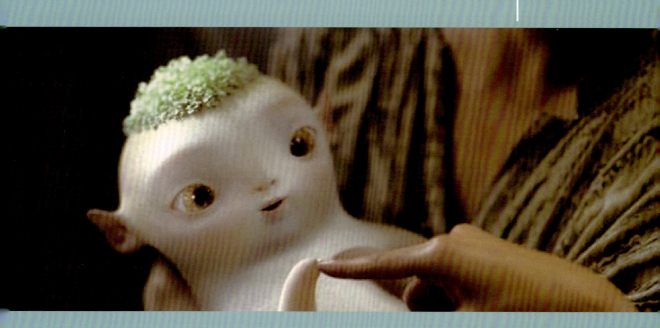

创新经济时期，在新媒体用户体验的互动作用下，移动媒体设计领域不断创新拓展，涵盖了动漫、真人秀和动态图像；影音媒体产业则整合多样创意产业内容，以期获取更多的资源与更高的价值回报。

3.1 影视动漫媒体文化

大数据时代，由新媒体带动的文化创意产业的发展在全球迅速推广，中国文化产业的"文化转变"过程，体现在从"中国制造"过渡到"中国创造"或"中国设计"。影视动漫形式作为新媒体经济的重要载体，是文化创意产业体系中最具影响力的一大内容，是创造兆亿经济产业的主体之一。

2015年7月16日上映的影片《捉妖记》是真人与CG（计算机动画）相结合的全新类型奇幻喜剧电影，有着国产片前所未见的样式与让人大开眼界的内容，如图3-1~图3-6所示。电影导演许诚毅曾联合指导《怪物史莱克3》，他唯一的目标是为中国观众打造一部欢乐的电影。影片由蓝色星空影业有限公司、安乐（北京）影片有限公司、北京数字印象文化传播有限公司联合出品。

《捉妖记》热播后，不足一个月便创下超20亿元的票房，成为当年票房最高的华语片，为影视媒体领域里的"中国创造"开辟了先河。它颠覆以往对类似角色的塑造风格，使小妖胡巴的萌态让人心疼，过目不忘。这部影片讲述的是一个长得像白萝卜的小妖怪的故事，网友评论："我们最终看到了一个萌哒哒的小妖怪，而且是那种在怀里恨不得融化了的那种。"

第 3 章 移动媒体创意设计

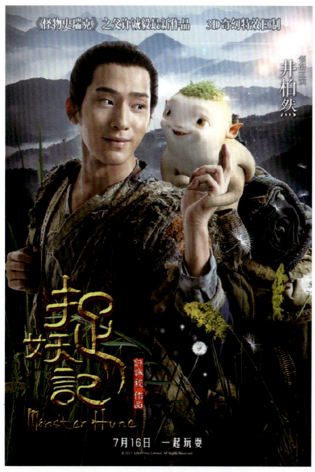

图 3-1 捉妖记 海报 1 许诚毅执导

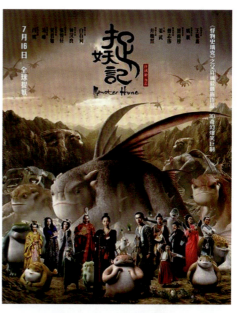

图 3-2 捉妖记 海报 2

图 3-3 捉妖记 剧情图

图 3-4 捉妖记 动画主角—小妖胡巴的设计 1 许诚毅原创

图 3-5 捉妖记 动画主角—小妖胡巴的设计 2 许诚毅原创

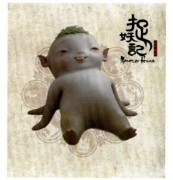

图 3-6 捉妖记 动画主角—小妖胡巴的设计 3 许诚毅原创

3.1.1 动漫美学

作为移动媒体内容的动漫美学是自创新词，用以描述 21 世纪新美学，相对于抽象美学之于 20 世纪，动漫美学是指受到动漫影响后所产生的审美倾向和品位，而不是指动画、漫画本身。

动漫是动画和漫画合称的缩写，该词主要出自 1998 年创刊的动漫咨询类月刊《动漫时代》

等相关刊物，后经由《漫友》杂志传开，因其概括性强在中国开始普及。

3.1.2 动漫创意美学教育与文化创业

1. 动漫创意美学教育

动漫美学教育的综合知识重构成为创意产业教育必须跟进的内容。台湾著名动画家蔡志忠坦言，"动画作品所具有的传世价值在于动漫美学对于国民生活的价值"，可见审美教育意义对社会产生的影响之深远。

（1）动漫创意美学的教育学科

动漫创意美学的教育学科主要包括漫画、插画、动画漫画、动画、游戏、微小说（剧本或文本）、微电影、手办等周边产品及相关衍生内容；还包括历史故事、民间传说、民俗风情、数字技术美学、全介质材料及其工艺美学等。如图3-7~图3-10所示。

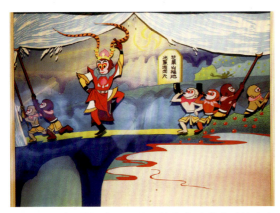

图3-7 大闹天宫 动画 导演万赖鸣 唐澄 美术设计张光宇 上海美术电影制片厂出品 1961—1964年

图3-8 渔童 动画 导演万古蟾 上海美术电影制片厂出品 1959年

图3-9 三毛流浪记 漫画 张乐平 中国

图3-10 何谓禅 动画 蔡志忠 中国台湾

（2）创意表现

在高校动漫美学教育中，根据文创产业形式的特点与时俱进，合理汲取中华经典动画美学教育的创意表现手法，在文本分镜设计、角色塑造、场景渲染等环节，借助高新技术、数字媒介的先进性，对提高学生的审美想象和创业境界有着重要的作用。如图3-11~图3-14所示。

图 3-11　美丽的森林 动画 杨春 全国美展金奖 中央美院 中国

图 3-13　窗境 定格动画 于上 中国

图 3-12　美丽的森林 动画片头

图 3-14　窗境 定格动画片头 于上 中国

2. 文化创业的附加值

（1）文化传承的动力

动漫创意审美教育具备引导及影响中华文化传承发展的动力，因为创业者面对社会的文化建设要做出贡献，专业高校应该肩负起以传播中华文化审美教育为创业导向的社会责任。20世纪60年代以来，我国老一辈美术家跻身动画影视界，创作了一批脍炙人口的动画片，为新中国的建设和青少年的美育基础教育做出重大贡献，培养了大批为祖国奉献的人才。如图3-15和图3-16所示。

（2）全领域审美影响力

动漫创意文化作为一种具备全领域审美影响力的意识形态，借助高新技术手段，在通过各类产品形式传达表述的同时产生有效性的社会效益，成为新兴文化产业改革创新不可或缺的重要组成部分。台湾漫画家蔡志忠在以中华传统文化为创意基础的故事中创作了一系列的动画片，为两岸青少年传承民族传统文化教育提供了可行性的创新之路。如图3-17~图3-19所示。

（3）文化创业机遇

动画、漫画、游戏及周边产品与新媒体的交互作用，经由互联网的传播，在开发创意经济的同时带动相关传统产业提升附加值和竞争力，成为产业结构优化升级的催化剂，为高校学子开拓了丰富而充满挑战的文化创业机遇。正如被誉为台湾卡通之父的赵泽修先生所言："无论是台湾或是大陆，能借助卡通片，把纯中国色彩的故事及中国人的幽默感表达于动态的画面，使国产卡通受到世界人士的鉴赏和认识。"如图3-20~图3-23所示。

图3-15　等明天　美术设计黄永玉　上海美术电影制片厂1962年

图3-16　三个和尚　导演阿达　动画设计马克宣等1980年

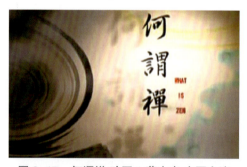

图3-17　何谓禅 动画1 蔡志忠 中国台湾

图3-18　何谓禅 动画2 蔡志忠 中国台湾

图3-19　何谓禅 动画3 蔡志忠 中国台湾

图 3-20　童年 动画漫画 刘娴 中国

图 3-21　老人与小猪 动画 孙怡然 中国

图 3-22　梁山好汉开会记 动画漫画 傅显瑜 中国

图 3-23　云间幻想 动漫、漫画 蒋志超 李耀卿 中国

3.1.3　动画文本图像化

影音媒体之间存在着将巨资投入在文本创作内容和时间上的现象，必须提出相应的策略加强对管理的风险评估和可能衍生的问题予以有效控制。现在越来越多影音产品题材来自大众熟悉的社会问题，或是取材自其他媒体形式中既有的现成作品，或是遵循成功的前例做再创意、创制。下面分析几组二维动画案例，这些案例是 2009 年首次在北京举办的第 23 届世界设计大会的获奖作品。

1. Adobe 获奖作品

动画：clock work（英国皇家学院）

交流目的：clock work 故事开始是一系列插图和素描，描述了对环境和感情的一种感觉。clock work 主题的基调是通过一对父子的关系表现工作的单调乏味和反复循环。儿子每天都要求与在矿井工作的父亲一起玩发条玩具，可是他父亲却因工作得太累而力不从心。

分镜描述：钟摆不停，随时针慢慢地行走，父亲每日和儿子在一起的时光除了用餐喝咖啡、午休（在桌面打盹），就是下井上班，一天忙碌之后，下班回家还要洗澡……

设计表现方法：作者选用了纸张、铅笔以及 Adobe Photoshop 和 After Effects 软件。所有内容都是用 Photoshop 扫描和重新设计尺寸的，然后用 After Effects 3D 工具设计风景，最后用 After Effects 进行后效编辑，夸张的手绘速写风格留给观众清新熟悉的体验，如图 3-24 所示。

图 3-24　clock work 动画 英国

2. The Idea 视频创意作品

通过文字表达了个人与社会的关系组合及共存意义。在字母重组跳跃之间，传播关注社会工作的教育理念，如图 3-25 所示。

图 3-25　The Idea Adobe 获奖作品

3. Adobe 设计成就奖（ADAA）

自 1990 年以来，ADAA 被授予来自世界顶尖高等教育机构中最有才华和最有前途的学生美术设计师、摄影师、插画家、动画家、数字电影制作人、开发者和电脑艺术家等，以此奖励他们对促进技术与艺术融合做出的贡献。

3.1.4 漫画动画

由漫画改编的动画节省了动画人物设定、情节设定等环节，也减少了投资成本。全球最独特的例子，大概就是结合漫画与动画的日本动漫产业，既节省成本，又便于量产。动画《千与千寻》如图 3-26 和图 3-27 所示。

图 3-26　千与千寻 动画 1 宫崎骏 获奥斯卡奖 日本 2004 年

图 3-27　千与千寻 动画 2 宫崎骏 获奥斯卡奖 日本 2004 年

《灌篮高手》是以高中篮球为题材的励志型漫画及动画作品，也是日本历史上销量最高的漫画之一，如图 3-28~图 3-30 所示。

图 3-29　灌篮高手 原画井上雄彦 日本

图 3-28　灌篮高手 漫画 日本

图 3-30　灌篮高手 动画井上雄彦 日本

3.1.5　动画插画

用动画表现形式的连续性特点，改编为插画创意设计与绘制，可以提炼关键帧，让故事更为简洁生动，如图 3-31 所示。

图 3-31　抗倭名将戚继光 动画插画 雷亚伦 中国

3.2 真人秀演绎

3.2.1 cosplay 高仿动漫

用高新技术的术语将 cosplay 翻译为"高仿动漫",生动的 cosplay 为英文词典增添了新词汇,coser 成为真人秀扮演者的专有名词。如图 3-32~图 3-34 所示。

图 3-32　魔卡少女樱 动漫 1
　　　　林蕾扮演 中国

图 3-33　魔卡少女樱 动漫 2
　　　　林蕾扮演 中国

图 3-34　魔卡少女樱 动漫 3
　　　　林蕾扮演 中国

3.2.2 明星消费心理

从审美心理体验过程分析,美感经验被证实为心理上有所准备的观赏者与吸引人的美感客体交会的时刻,这一刻成就了明星消费心理需求的经久不衰。

不少观众被极富传奇色彩的动画故事打动,动漫角色或场景甚至成为粉丝们心中的偶像和理想生活情境;人们希望动漫角色生活在现实中,与粉丝们交会、共享互动。由真人扮演动画名角的消费方式从此诞生,并形成一个巨大的产业链,开拓了新业态。

崇拜偶像,追求心中假想的理想世界并且能在瞬间实现,这就是新媒体的体验经济过程技术与艺术情感交融互动的创造作用和创新成果之一。

3.3 影音媒体

影音媒体将已有百年发展历史的电影、八十多年的动画与音乐、超半世纪的电视等媒体形式包括其中,适逢新媒体经济的高流通时代,其创意创新的视觉形式让人耳目一新。

数字互动影像《阿凡达》由美国 20 世纪福克斯、美国纽约 Inwindow Outdoor 公司合拍,成为当代全球家喻户晓的巨片,影片角色无一真人扮演,成就了全领域数字化互动的影音媒

体创新,节省了通常影片拍摄的巨资耗费,其剧照如图 3-35 和图 3-36 所示。

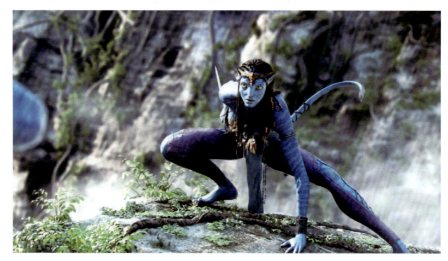

图 3-35　阿凡达 电影剧照 1 美国

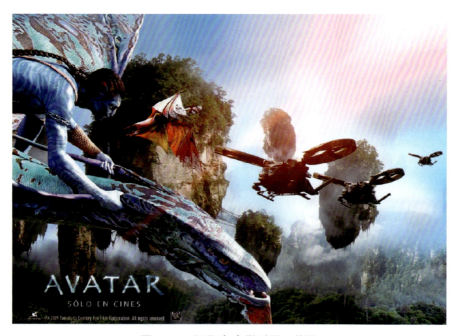

图 3-36　阿凡达 电影剧照 2 美国

3.3.1　影音媒体的商品属性

影音媒体属于一种象征性财富,它的价值在于永远具备超凡创意巧思与撼动多元族群的心灵美学,消费者可以在与商品互动体验中提高生活艺术素质。

(1)由于数字技术突变性的发展与新媒介形式加入竞争,影音媒体的商品属性已有颠覆性的转变。

(2)影音产业每五年要重新分析目标观众,重新评估产品在影音超级市场里的价值,以

便研发拟定新的策略,让产品在新的包装下再进入市场。

3.3.2 影音内容的创意与制作

在高美学素质的系统化,同时追求经济效益的命题下,影音内容的创意与制作关键在于必须掌握一条由原创构思、作品创制、营销发行、放映演播销售、社会附加值等紧密的环节相扣而形成的直接性产业结构链。

1. 产业结构链

这一结构链在创意构思阶段,必须广泛地与相关社会文化资源结合,例如文学、戏剧、音乐、历史(民俗)和绘画等。应用高新技术与专业团队创制出"原创作品"后进行量化复制,通过营销发行体系的运作,将其"商品化",在多元形态的市场流通。

《西游记之大圣归来》于2015年7月10日以2D、3D、巨幕形式在国内公映,它是对中国传统神话故事《西游记》进行拓展和演绎的3D动画电影,由高路动画、横店影视、十月动画、微影时代等联合出品,田晓鹏执导,张磊、林子杰、刘九容和童自荣等联袂配音。

该影片讲述了已于五行山下寂寞沉潜五百年的孙悟空被儿时的唐僧——俗名江流儿的小和尚误打误撞地解除了封印,在相互陪伴的冒险之旅中找回初心,完成自我救赎的故事。

作为全球首部西游记题材3D动画电影,《西游记之大圣归来》在戛纳创下中国动画电影海外最高销售纪录。在2015年第18届上海国际电影节上,成为传媒大奖设立12年来首部入围的动画电影,同年9月获得第30届中国电影金鸡奖"最佳美术奖"。如图3-37~图3-46所示。

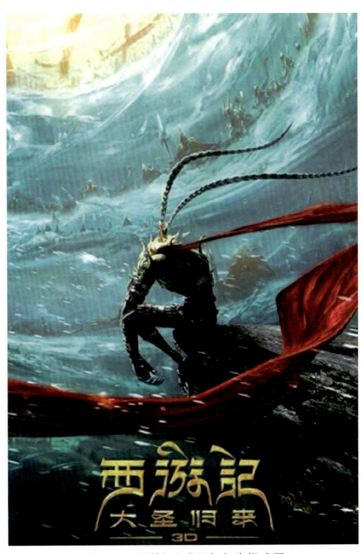

图3-37 西游记之大圣归来 海报 中国

图 3-38　西游记之大圣归来 剧照 中国

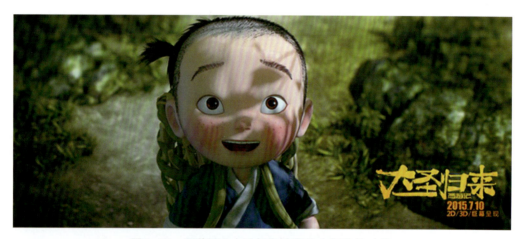

图 3-39　西游记之大圣归来 唐僧化生江流儿 中国

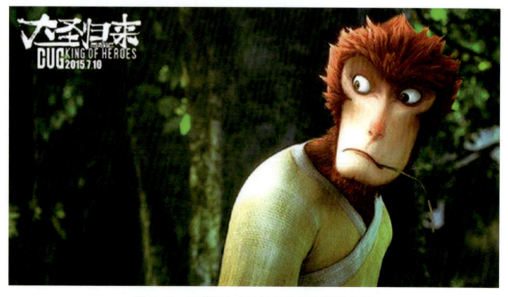

图 3-40　西游记之大圣归来 孙悟空剧照 中国

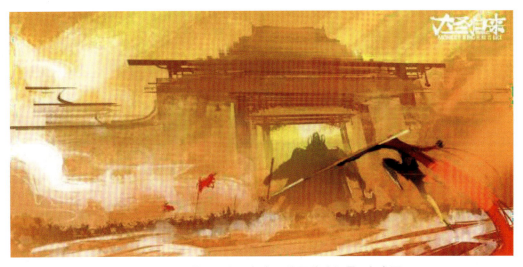

图 3-41　西游记之大圣归来手绘原稿（场景 1）中国

图 3-42　西游记之大圣归来手绘原稿（场景 2）中国

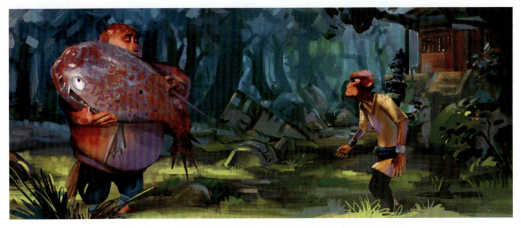

图 3-43　西游记之大圣归来手绘原稿（场景 3）中国

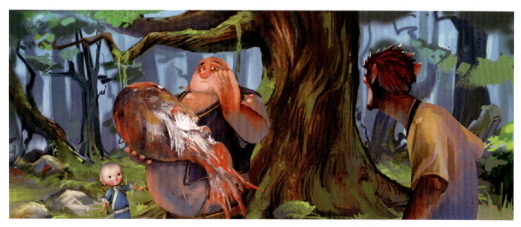

图3-44　西游记之大圣归来手绘原稿（人设与场景）中国

图3-45　西游记之大圣归来 手绘原稿1 中国

图3-46　西游记之大圣归来 手绘原稿2 中国

《西游记》是中国神话的巅峰之作，原著中有很多谜一样的环节，引起了国人一次又一次的解读浪潮，但在3D动画电影领域中，鲜有《西游记》题材出现，于是制作方经过8年的酝酿和3年的制作，终于完成3D动画电影《西游记之大圣归来》。

该影片的世界观架构在《西游记》小说原著的基础之上，根据中国传统神话故事，进行了新的拓展和演绎，成功地把数字技术的时尚性与中国古典名著的审美精髓相融合，展示了

新媒体文化的艺术境界。

2. 典型案例分析

"哈利·波特"（Harry Potter）成为 21 世纪神奇的娱乐品牌，汇聚了文化产业和创意产业领域中最强有力的商业链。其积累的价值超过 70 亿美元，创造相关的衍生商品高达 10 万种之多。

罗琳（J. K. Rowling）于 1997 年完成首部小说，随后的 6 部，部部轰动，被译成 60 多种语言，在 200 多个国家和地区累计销售达 2 亿多册，创造了出版史上的神话。

2000 年，美国华纳集团买下该套书的电影版权，电影在英国拍摄，全球发行。如图 3-47 所示为电影中的三个好友。至今 7 部已上映的作品累计约有 40 亿美元的全球票房，以及录影带、DVD 的收入，同时衍生大量周边产品与社会附加值：可口可乐以 1.5 亿美元买下全球独家联合发行权；全球三家最大的玩具制造商美奈尔（Mattel）、乐高（Lego）与孩之宝（Hasbro）则分别以数千万美元的价格获取特许经营权，此外还开发了电脑游戏，未来将建主题公园等。

通过衍生产品的内容，强化品牌形象的推广，这是《哈利·波特》又一成功手段之一。其中"魔杖"是贯穿该剧始终的导火索，亦是该剧最具悬念之处。于是在衍生产品中推出魔杖系列，让用户在消费过程中体验虚拟世界的奇幻情境，最大化地满足探险心理的欲望，如图 3-48~图 3-52 所示。

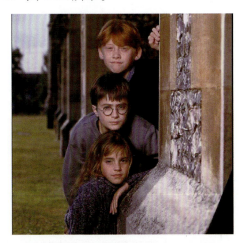

图 3-47 哈利·波特 三个好友

图 3-48 衍生产品 羽毛蘸水笔

图 3-49 衍生产品 哈利·波特魔法杖

图 3-50 衍生产品 邓布利多教授 魔杖

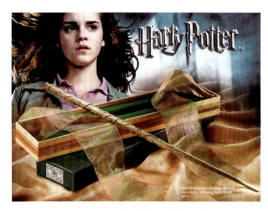
图 3-51　衍生产品 赫敏 魔杖

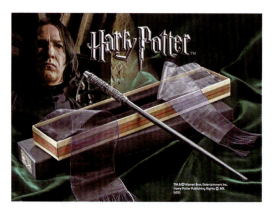
图 3-52　衍生产品 斯内普教授原版魔杖

3. 创意品牌

创意产业推出的是一套套高原创性的品牌系统，这个产出必须到高认定或高独特的文化历史脉络艺术资产中去创意萃取，以获得民众的共鸣。

由漫画改编为电影电视，再改编为游戏和衍生产品，这个产业链形成后，受众因为观看了动画，觉得有趣，自然再转向同主题的游戏，或是因为看了电影再转向同主题的杂志或单行本，这是受众与影音媒体创意产品的艺术互动体验效应。

受动漫内容影响，日本国内与动漫角色有关的商品销售额每年高达两万亿日元左右。

ONE PIECE（《航海王》）是日本漫画家尾田荣一郎创作的少年漫画作品，1997 年在《周刊少年JUMP》34 号开始连载，描写了拥有橡皮身体、戴草帽的青年路飞，以成为"领海王"为目标和同伴在大海展开冒险的故事。另外有同名的航海王剧场版、电视动画和游戏等周边媒体产品。截至 2018 年 7 月，全球累计发行已突破 4.4 亿本，深受全球漫画迷的欢迎。2015 年被吉尼斯世界纪录官方认证为"世界上发行量最高的单一作者创作的系列漫画"。如图 3-53 和图 3-54 所示。

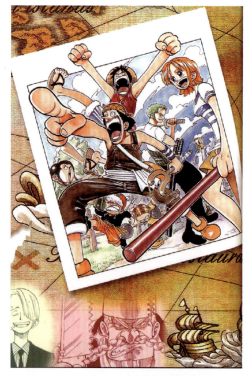
图 3-53　航海王 原画 尾田荣一郎 日本

图 3-54　航海王 动画 尾田荣一郎 日本

3.3.3　视听媒体集成化

视听媒体兼具视听娱乐与文字图像的特质，相较其他领域，更便于跨越各行业之间的沟通渠道，实现交相融合。大数据的应用软件开发又让视听媒

体拓展了前所未有的人性化服务。

（1）通过创意内容的多重运用，满足分众时代的多元需求。

可存储歌曲的智能耳机 aivvy Q 体现了视听媒体集成化的强大功能。

通常人们在用耳机听歌曲时会花很多时间准备、选择、播放歌曲等，而不能直接把时间花在听音乐上。针对这一弊端，风险创投家推出一款由皮革和铝做成的消音耳机，这款耳机集多功能于一身，如图 3-55~图 3-58 所示。

图 3-55　aivvy Q 智能耳机 图 1

图 3-56　aivvy Q 智能耳机 图 2

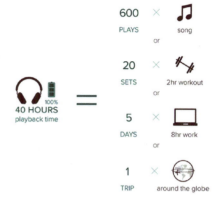

图 3-57　aivvy Q 智能耳机功能 1 图示表

该耳机的软件极其人性化，它会考虑到用户一天中听音乐的时间和地点，这种互动设计功能深受用户青睐。

（2）遵循商业基本原则，以最精简的成本达到最丰硕的利益。

aivvy Q 智能耳机能存储 1 000 首歌。这款智能耳机与音乐服务商合作，后者提供了超过 4 000 万首歌曲，每周还推出 7 000 首新歌。aivvy Q 智能耳机可与任何一种音乐播放器连接，也可通过 USB 把音乐导入耳机的 32GB 可自由使用空间，让"音乐人生"梦想成真。

3.3.4　全息投影

图 3-58　aivvy Q 智能耳机广告

时至今日，影音产业整合多样创意产业的类型与项目，做社会性的扩张，以获取更多的资源与更高的价值回报。

1. 影音展示艺术

2013 年 5 月，台湾博物馆采用全息投影的技术展示形式，演绎了中国旗袍发展的历史，整场节目的原创来自 20 世纪 30 年代上海出版的月份牌以及当时一些旗袍时装模特的走秀照片，以画面切入人物步出的影像、绘画与真人（模特）动态迭出，循环反复，配乐律动古韵犹存，秀出旗袍婀娜多姿的 80 年百态，令观众流连忘返，深度体验新媒体艺术互动的震撼，如图 3-59~图 3-61 所示。

2. 文字字幕导览（引导观览）简要

"旗袍随着曲曲折折线条的变化，勾勒出百年历史。1914 年到 1915 年，上海开始流行西化的新式旗袍。它一开始仍然保留传统的宽大平直之平面剪裁结构特色；到了 20 世纪 20 年代末 30 年代初，旗袍呈现了立体结构；到了 40 年代，旗袍成为女性主要服装；50 年代旗袍更为贴身；60 年代旗袍定型；70 年代晚期，成衣式旗袍出现。随着 90 年代中国风兴起，旗袍再度脱胎换骨，走向国际舞台，成为台湾文化创意产业中一枝独秀。"

创意内容介绍不到 200 字，简洁易记，让观众欣赏旗袍艺术之余增修了旗袍设计发展史课程。

3. 投影立裁（立体裁剪）设计

新媒体技术为展示创意艺术形式提供了其他单一媒体无法实现的互动价值。旗袍设计款式通过图纸方式采用全息投影滚动播出，令商品推广过程犹如量身订制，如图 3-62 所示。

3.3.5 动态图像广告

1. 动态海报

新媒体经济时期，动态图像广告被中国业界俗称"海报"。"海报"一词有着近百年历史，源自英文 POST（招贴），现似乎难以延续 20 世纪的原创之意。全球推广绿色生态环境的新纪元让纸本"招贴"无处可贴，而今"动态海报"换上信息媒体的新装而显得生机勃勃，通过互联网频频吸引全世界受众的眼球，引领创新生活潮流。如图 3-63 和图 3-64 所示。

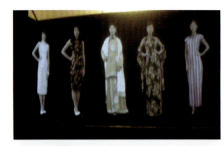

图 3-59　中国旗袍百年演绎 图片 1 台湾博物馆

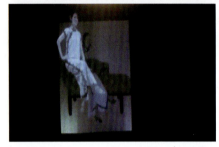

图 3-60　中国旗袍百年演绎 图片 2 台湾博物馆

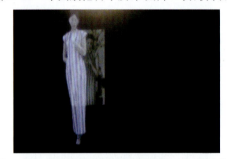

图 3-61　中国旗袍百年演绎 图片 3 台湾博物馆

图 3-62　投影立裁设计 台湾博物馆

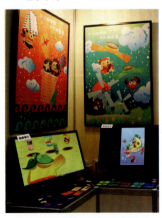

图 3-63　小小的举动 大大的创意 动态海报 台湾新一代设计展

图 3-64　我们回家吧 动态海报 台湾新一代设计展

2. 动态插画

动态插画成为文化商品消费的载体，通过软件编辑播放，方便在移动视频上阅读，能够为出行者带来审美愉悦，降低日常工作紧张导致的心理疲劳。如图 3-65 和图 3-66 所示。

图 3-65　太空漫游 动态插画 台湾新一代设计展

图 3-66　青苔的再循环利用 动态插画
台湾新一代设计展

综上所述，随着信息传播媒介方式的多样化，移动媒体的创意设计透过互联网平台，让全球手机用户对新业态的关注度比以往任何时候都高，以至于加速了移动媒体创意设计的创新与创业的进程。对有志于以新媒体创意设计为主而创业的年轻学子来说，无疑是提供了最佳契机。

课后训练题

一、填空题

1. 影视动漫形式作为＿＿＿＿＿的重要载体，是＿＿＿＿＿体系中最具影响力的一大内容，是创造＿＿＿＿＿产业的主体之一。

2. 作为移动媒体内容的＿＿＿＿＿是自创新词，用以描述 21 世纪新美学，相对于抽象美学之于 20 世纪，动漫美学是指受到＿＿＿＿＿影响后所产生的审美倾向和品位，而不是指＿＿＿＿＿本身。

二、选择题

1. 动漫是＿＿＿＿和＿＿＿＿合称的缩写。

　A. 动画　游戏　　　B. 动画　漫画　　　C. 漫画　游戏　　　D. 动画　插画

2. 由漫画改编的动画节省了动画＿＿＿＿＿、＿＿＿＿＿等环节，也减少了＿＿＿＿＿。

　A. 色彩设计　人物设定　投资成本　　　B. 情节设定　场景设定　人物设定
　C. 人物设定　情节设定　投资成本　　　D. 人物设定　情节设定　角色设计

三、思考题

动漫创意美学的教育学科涵盖哪些内容？请举例说明。

第4章
互动媒体与移动媒体的交融

4.1 物联网
4.2 技术与艺术最佳融合的成就
4.3 体验互动价值的认同
4.4 网页互动设计
4.5 衍生（周边）产品与附加值
4.6 传播与推广
4.7 社交网络市场

大数据背景下,互动媒体与移动媒体的交融加快了全球移动互联网的推广速度,造就了60亿世界网民的庞大群体,其中中国网民有6.7亿,居世界之首,创造的价值有数万亿美元。

近30年来,互联网在中国呈螺旋式发展,统计数字表明,2018年中国电子商务交易额可达到37.05万亿元,将电商产业推向一个新高度。为此,中国出台了一系列政策和措施,助推互联网与传统产业的跨界与融合,希望在全球走出一条适合中国新经济发展的特色之路。

4.1 物联网

由移动互联网技术革命催生的以网络设计推广为中轴的物联网商圈,为全球创造了前所未见的新业态,一种具备生态物种循环意识的工作方式——物联网,将对永续发展的全球经济产生不可限量的作用,令世人瞩目。

物联网是指通过电子装置、物件、传感器和网络连接,把物品(设备、交通工具、建筑物等)组成一个网络,使这些物品便于收集和交换数据。根据美国福里斯特研究公司的数据显示,中国在2015年已超过美国,成为全球最大的电子商务市场。

创业成为一门艺术,这门艺术的生命力在于永续创新,为民生谋福祉。大众创业,万众创新,构成物联网时代最具先进性的社会发展特征,让中华民族屹立于世界文明之巅。

近年,移动互联网企业广纳人才,通过高新技术数字设计形式的多种平台,建构全球性的物联网服务业态,打造世界最吸引眼球的创意产业品牌。移动互联网不仅向全球用户提供了创新创业的商机,同时也成为解决民生问题的好帮手。

近年来,中国中央电视台在春节晚会的直播形式中通过高清数字的图像传播平台,构建央视网络春晚的节目,向全球海外华人华侨传递了中华民族传统节日的盛况,增进了世界华人华侨对中华传统文化的认同,增强了民族文化的自信,让全球华人华侨在不同纬度、不同时间的地区,与祖国人民同时、同享、同乐成为现实,如图4-1和图4-2所示。

图4-1 茉莉花 钢琴演奏 郎朗 央视网络春晚 中国

图4-2 丝绸霓裳 舞蹈 央视网络春晚 中国

4.1.1 服务经济创新

物联网正在彻底改变金融、商业和出版等行业。2018年网上购物已经占社会消费品零售总额的15%以上，并继续保持40%的年增长率，中国的快递和互联网金融服务已经是世界级的。

民营企业正在推动实现制造业最前沿的创新，出现了世界级的依赖信息技术的服务经济。创新正在改变中国经济游戏规则。

《吸收 – 协作叙事构建》创意设计如图4-3所示。该设计让一个参与者在三维空间中建构视觉叙事、在线的视觉环境。参与者可运用手势界面，输入关键词，通过互联网搜索获得在线媒体协作叙述一个进行中的故事。

再如，一年一度的台湾新一代设计展场馆中，设置了设计专业教育网站的广告，受众通过各门类设计专业的课程简讯平台，驻足片刻即可获得最大化的教育信息，如图4-4所示。

图4-3　吸收–协作叙事构建　丹明·荷尔斯（Damian Hills）　澳大利亚

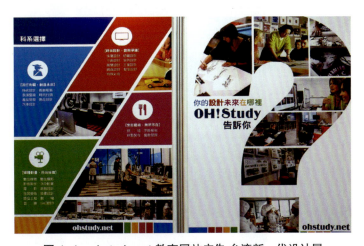

图4-4　ohstudy.net教育网站广告 台湾新一代设计展

4.1.2 引领创业创新

中国正处于尖端技术和网络创新的最前沿，以巨人般的体量和经济力量探索一些创新方法。相较世界发达国家而言，中国发展的背景族群很特殊，知识结构、智力因素、非智力因素的特点形成了中国当代社会结构的不平衡发展特色，同时也为中国的创新经济发展带来各种机缘和特色。

在美国上市的阿里巴巴是一个好例子，据英国《金融时报》报道：阿里巴巴已超过亚马逊和沃尔玛，成为全球最具价值的零售品牌。

阿里巴巴与消费者有着非同寻常的关系。作为一个品牌，阿里巴巴让不计其数的消费者不仅是消费者，还使他们成为企业家并开始创业。阿里巴巴的奋斗目标是"通过互联网技术，让每一家企业都成为'亚马逊'"。

4.2 技术与艺术最佳融合的成就

感同身受成为创意经济体验所产生的一个重要影响力,不仅是新技术影响创意产业,创意产业也会影响新技术的社会效应。所以创意艺术的文化价值日益凸显,成为新经济产能的运作轴心。

《头脑风暴》创意设计如图4-5所示。

图4-5 头脑风暴 李维 朱鼎亮 胡俊铭 水晶EEG脑电波感应器 投影 电机 中国

单凭人脑的意念力去控制实物,是人类共同的梦想。脑电波控制技术将这个梦想变成了现实。该作品就是通过脑电波控制技术与物联网技术,在光的投影下将放射图像重新组合成形体,形成了一个新的符号形象,使观众与参与者获得了一种仿佛自己的思想意识从模糊散乱到逻辑清晰的过程。

4.2.1 与众不同的"创艺"

众所周知,乔布斯毕生的热情是为人们提供最先进的通信科技,满足全球化的高度移动同时又时时上网的受众需求,引领大众迈向零边际成本社会。

不同于以往工程师的设计编程模式,苹果重用在各自艺术领域中有成功体验经历的名人,

诸如音乐人、影视明星、时尚明星等，把他们在创作过程中情感传达的个性细节信息，通过录入整合编程，让数据轨迹精准地为用户服务，让用户在与产品的互动过程中逐渐成为梦想中的明星，在互动的虚拟想象中将理想变为现实。

2015年，苹果手表获得了一项大奖——红点最佳设计奖（Best of the Best），如图4-6~图4-8所示。红点设计奖最初只是一个发现最佳并且最先进设计概念的平台，目前已渐趋成熟，成长为国际上最具规模、最具声望的专业级设计概念奖项之一。2015年的红点设计奖一共有4 928件参赛作品，38名来自世界各地的知名设计专家组成国际评委，将全球设计精英梦寐以求的红点奖颁发给其中的1 240件设计，而其中仅有81件获得最佳设计奖。

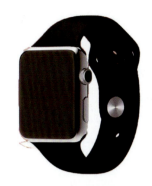

图4-6　Apple Watch 苹果手表 红点奖

红点设计奖的评比标准包括创新水平、功能性、外观品质、人体功能学、耐用性、象征和情感内容、产品周边、自明性以及生态影响等。值得注意的是，2015年仅有两件手表产品获得了红点最佳设计奖，苹果手表便是其中一件。

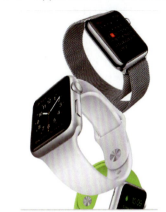

图4-7　Apple Watch 图1 苹果公司

（1）Apple（苹果）的设计理念

Think different（与众不同）成就了苹果产品具有永恒创新生命力的设计理念。

乔布斯团队创意的第一代iBOOK，打开视频进入页面，首先考虑的是使用者对视频亮度的适应性，让视频亮度设置与通常白色纸面亮度保持一致，在视线不受影响的同时给注意力带来过往熟悉的愉悦感，成为为用户量身订制的知心设计。

"与众不同"是苹果在乔布斯时代创下的创意原则。近观新媒体经济时期，苹果新产品突显咄咄逼人的架势，进军手表、汽车领域，创新流媒体音乐，所向披靡。"与众不同"的创意开始步入"创艺"的境界。

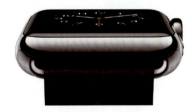

图4-8　Apple Watch 图2 苹果公司

（2）产品推广文案

苹果手表的推广文案为"非同一般的精准计时"，如图4-8所示。

高级手表向来以精准计时为本，Apple Watch更是如此。它与你的iPhone配合使用，同全球标准时间的误差不超过50毫秒。而且，你可以对表盘进行个性化设定，以更具个性与意义的方式显示时间，使其更贴合你的生活和日程需要。

4.2.2 神经营销

所谓的神经营销,是指运用神经科学方法来研究消费者行为,探求消费者决策的神经层面活动机理,找到消费者行为背后真正的推动力,从而产生恰当的营销策略。它实际上是伴随着近年来支撑营销理论的几大基础学科的发展而产生的。其中,起主要作用的是认知科学和神经科学的重大突破。随着行为决策和认知科学的发展,营销理论可以借用很多心理学上的概念来解释消费者行为,像内隐记忆、信息自动加工、潜意识等。由于人脑控制了人类行为的所有方面,理解人脑的工作原理不仅能够帮助解释人类行为,更能够帮助营销人员掌控消费者的行为规律。

苹果堪当"神经营销"教科书,店铺变"圣殿",顾客成"粉丝",商品成为"收藏品"。苹果拥有全球大量忠诚如一的用户,创造了前所未有的产品与用户之间美丽的"爱情故事"。

苹果产品推广文案如下。

(1)涂鸦(见图 4-9)

动动手指头,来个信手涂鸦。你在另一头的朋友能看到你画画的动作,还可随即回复,为你送上即兴创作。

(2)心跳(见图 4-10)

当你用双指同时按住屏幕,内置的心率传感器会记录并传送你的心跳。用这种简单而亲密的方式,你可轻松与人分享感受。

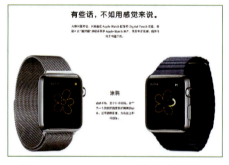

图 4-9 Apple Watch 涂鸦 苹果公司

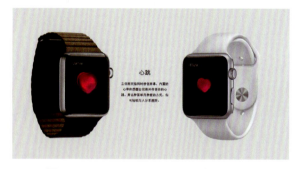

图 4-10 Apple Watch 心跳 苹果公司

4.2.3 与众相同的知心

如今有很多 70 岁的人拥有 iPhone。消费心理学专家奥尔塔·内德尔认为,他们的购买决定也是感性的,但他们不是因为苹果品牌很酷,而是被操作简单的承诺吸引。正是这点成就了苹果的成功,它唤起了几乎所有年龄段和社会阶层对其产品的欲望。苹果产品具有以下特点。

(1)苹果了解消费者的想法和行为,知道如何悄悄告诉他们,一种产品是多么棒,以至于离了它就不行。

（2）苹果的店铺令人想到画廊，而并非电子产品市场。

（3）苹果采用的理念被专家称为神经营销，它借助细节（如白色和时髦店铺）瞄准消费者的潜意识。它唤起情感、感觉——而且是决定性的。

（4）苹果产品针对的是对社会地位象征的追求。这不仅仅是通过产品，而主要是通过与之有关的一切体验来实现的。

产品推广文案：Apple Watch 上开始，iPhone 上继续。

Apple Watch 适合于快速互动，但有时你难免要进行深入交流，因此，我们让你可以轻松地将信息、电话和邮件从 Apple Watch 转至 iPhone，从中断的地方接着完成。如图 4-11 和图 4-12 所示。

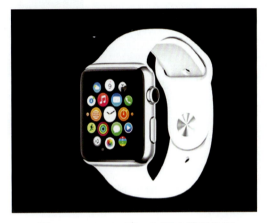

图 4-11　Apple Watch 图 3 苹果公司

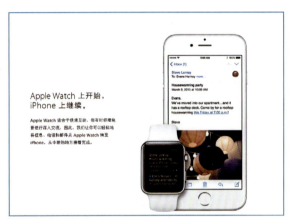

图 4-12　Apple Watch 与 iPhone 苹果公司

4.2.4　变商品推广为艺术收藏

"变"字让人联想到"魔术"，这是苹果创意的特指，与设计理念"与众不同"相一致。

（1）变商品为艺术品。

（2）变卖场为圣殿。

（3）变用户为粉丝。

产品推广文案：我们真正与你贴近的个人设备，如图 4-13 所示。

让强大的科技更加平易近人，更加贴近生活，并最终贴近于每一个人，是我们一直以来的目标。Apple Watch 作为我们第一款为穿戴在身而设计的个人设备，从任何方面来说，它都实现了我们与你前所未有的贴近。

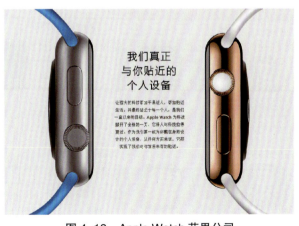

图 4-13　Apple Watch 苹果公司

4.3 体验互动价值的认同

4.3.1 电子商务

"中国在社交电子商务（借助社交网络、通过社交互动手段进行购买和销售的电子商务模式）方面领先西方十年。"2015年7月，美国《福布斯》双周刊网站发表了美国睿域咨询公司全球社交媒体副总裁克里斯·鲍勃的文章，并明确指出："各品牌应该注意，上网时使用汉语的人数现在第一次超过了英语使用者。中国如今是世界最大的智能手机市场，它很可能也是世界最大的电子商务市场。"

美国Zenith最新研究报告表明：到2018年，中国智能手机用户已达到13亿人次，位居全球第一。

APP商铺最受大众喜爱，如图4-14和图4-15所示。APP淘宝界面设计简洁，商品种类清晰易懂，方便受众选择，符合消费者心理的购求欲，如图4-16所示。此外，公益互助内容的APP网站通过手机平台，备受用户的关注和广泛使用，如图4-17所示。

图4-14　APP商店

图4-15　APP商店首页　　图4-16　APP淘宝界面

图4-17　APP关爱互动 健康自助界面设计

中国电子商务巨头淘宝网的成交总量超过亿贝,团购网站美团网的交易额超过 Group On 团购网。

近年,中国民众对私家车的需求日益升温,世界级名牌车展不断以新奇的展示方式吸引用户,如图 4-18 所示。

2014 年 8 月,Smart 汽车在社交应用程序微信上举行了一次限时抢购活动,3 分钟卖出 388 辆车。这个惊人的数字反映了中国消费者对网购的偏爱,也表达了微信电商的便捷。

面对全球用户,关注中国民众对私家车需求的消费心理。自从 Smart 2009 年来到中国,至 2015 年全新 Smart fortwo 在中国上市,都在不断解决受众关注的问题:既要多功能还要面子。所以 Smart 汽车广告应用的图形(视频界面呈锐角形状)和色彩(蓝橙补色对比产生磁性效果)都是设计心理学的研究成果。网页首页采用图文编排的精巧设计形式,每天都在更新商品信息的同时对设计图文进行变更,但是设计风格永保锐意进取的形式,让用户选购商品的同时享受每一天的新生活,如图 4-19~ 图 4-22 所示。

图 4-18 上海名车展示推广 中国

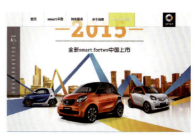

图 4-19 Smart 中国上市网页首页

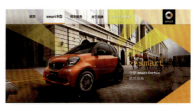

图 4-20 Smart 网站首页

图 4-21 Smart 网页 2009 来到中国

图 4-22 Smart 网页很有面子

1. 微店

在电子商务巨头时代，微店找到了自己的空间。面对淘宝网等大型网站上多如牛毛的零售商，消费者纷纷开始转向微信上的小型店铺。这些小店铺往往是由微信好友开的，在上面购物既省时又可信。

位于东南沿海省会城市的福建四方通机构，从 2004 年起自主研发全介质数字技术喷印设备以及应用于传统中国画原生材质的高仿产品，多次获得全国行业协会奖励。近年其传统中国书画文创系列产品走进千家万户，该机构创建了古菁工坊淘宝网，以弘扬中华传统文化的审美时尚博得海内外民众的点赞；通过微信平台不断推出新产品，在微信平台上建立与用户共同探讨量身订制的风格各异产品，让用户参与产品创新的过程，体验电商创业创新的魅力。如图 4-23~ 图 4-27 所示均是古菁工坊开发的文创产品。

图 4-23　连连有余 团扇壁挂 韩书力作品

图 4-26　亚麻山水屏风 古菁工坊

图 4-24　壁挂 韩书力作品

图 4-25　室有清风 仙客常来 壁挂 韩书力作品

图 4-27　丝质透明山水屏风 古菁工坊

2. 微盟

微店靠的是口口相传，微店的所有生意均建立在购买者的信任之上。微店联盟可在一个月之内发展10万盟主，跨界创新是一个大趋势。

显然，微店联盟是电子商务领域的下一个巨大机遇，手机微店则跃居榜首。

"天猫"网站在中国已经是家喻户晓，手机便捷购物、旅行等服务联盟拓展了"天猫"的电子商务市场；"优酷"网站则成为所有关心国内外文化艺术品牌资讯的用户的首选，同时，为能及时发表心仪之作的年轻人提供了一个展示优秀能力的平台，如图4-28和图4-29所示。

iPhone 8 plus（苹果8+）的主界面设计与便捷搜索的主界面图标，都选择了最简洁的图像认同感，让全球用户在使用过程中，无须语种翻译辨认，即可获得"心想事成"之感，如图4-30和图4-31所示。通过设计图形色彩以及应用界面设计编排产生的亲和力，诠释对人们加入微盟的审美需求的潜在作用。

Siri的语音控制界面设计，用同种色的渐变区别于主界面的图标指示性，让人产生视听韵律的亲和力，如图4-32所示。

图4-28　天猫界面

图4-29　优酷界面

图4-30　主界面

图4-31　APP便捷搜索主界面

图4-32　Siri语音控制

4.3.2 电商互动美学

在购物过程中人们更愿意接受来自好友对商品使用的体验经历，心仪和时尚审美共享达成的互动美学让这类经验无形中给商品添加了附加值，提升了商品的知名度。

近年来，电商行业中个人和小型商家正在将阵地转向微信和微博，他们面向社交媒体平台的数亿用户寻找潜在用户，大公司也已经向往这一趋势，如图 4-33~ 图 4-36。

图 4-33　时尚鞋网站展示 台湾新一代设计展

图 4-34　纤维产品网站展示 台湾新一代设计展

图 4-35　微博界面

图 4-36　微信界面

电商吸引客户，除了好友推荐以外，大部分潜在客户还是必须通过网页浏览获取商品信息，因此网页首页设计、导航界面形式至关重要，设计师在设计过程中应该具有与用户互动体验的经历，让设计要素、形式与用户更为贴心，如图4-37和图4-38所示。

4.4 网页互动设计

4.4.1 体验用户

创意来自亲历用户的求购过程，所以设计师应该把对用户的体验经验放在首位。

4.4.2 体验商品

设计师根据商品归类的属性，积累用户对该类型商品特征求索的通常心理需求程序。

4.4.3 体验互动

设计师亲临用户项目的类型商圈，体验完整的商品消费过程，包括用户选购犹豫的尴尬情结和发现新大陆时的兴奋点。

4.4.4 体验设计

对设计要素的选用，图形、色彩、文字以及商品属性用色，标准字体形态与商品特征相适应，都要从用户浏览商品网页界面的习惯考虑。

小米科技公司在产品推广活动中，把受众最熟悉的饮食内容名称作为节日活动的广告——"米粉节"，让人过目不忘。网页设计采用中国传统的喜庆红粉色调，以及卡通图案的剪影，与笔刷字体的潇洒构成自然、醒目、诙谐多彩的动感效应，好记更有趣，如图4-39和图4-40所示。

图4-37 iPad网页界面

图4-38 百度网页界面

图4-39 米粉节 小米科技公司

图4-40 小米商铺活动推广应用横式广告

4.4.5 体验创意

对上述四点情境有过深度体验之后,创意的火花便能恰如其分地照亮设计师与用户之间沟通的心灵大道,设计师的设计将能留住用户的目光。

如图 4-41 所示是一组以艺术家与实验室供需的互动过程链接设计的项目。

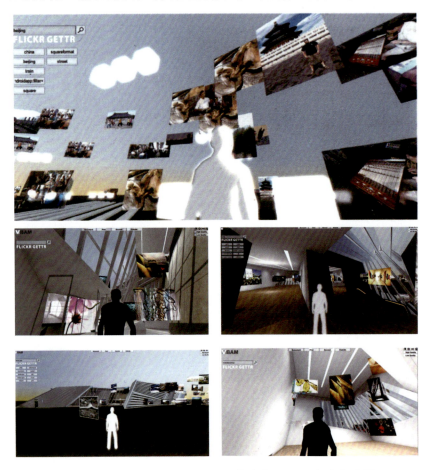

图 4-41　FLICKR TM GETTR v6 艺术家与 IDIA 实验室　美国

将照片分享网站 FLICKR TM 与虚拟博物馆环境连接起来,让参观者可通过输入搜索关键词,将 FLICKR TM 网站上的相关照片引入虚拟环境中,从而创建出一个动态的空间,为艺术品收藏提供便利。

4.5 衍生(周边)产品与附加值

old is new(旧即新),是台北故宫博物院将馆藏文物内涵向年轻一代传达的创意词汇。近年台北故宫博物院文创产业发展研习营,把时尚的 3C 电子产品包装设计作为传递五千年中华文化精髓的新兴载体,让新时代一族在使用 3C 产品的每时每刻,都能自觉地与中国传统文化互动,产生共鸣,为华夏文化增加另类附加值,弥足珍贵。

4.5.1 古文物 3C 商品

台湾怡业有限公司旗下品牌 peripower，将设计融入中华文化历史的菁华，设计过程中保持关注细节美感的细腻心态，相继设计出多款富有丰厚中华文物美感的手机壳、马克杯、蓝牙无线多媒体音箱、平板电脑外壳等产品。

元朝画家黄公望作品《富春山居图》2011年曾在台北故宫博物院当作特展主轴，并成为全球最受欢迎展览之一。将《富春山居图》的局部作为设计图形与国际通用的手机壳相结合，成为文物典藏向世界推广的有效契机，如图4-42所示。

清朝的《四库全书》装帧形式用在平板电脑外包装设计上，巧思妙用，让古代线装书摇身一变，成为大数据时代的"电脑书"，如图4-43所示。不仅是古为今用，而且在文化创意产业中彰显了只有中华历史五千年的积淀，才能成就"古为今用"的中华文化设计特色。

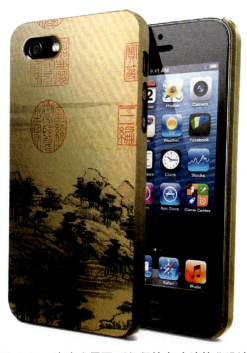

图 4-42　富春山居图 手机保护壳 台湾怡业设计

4.5.2 华语文创展示设计

2013年，名噪一时的台北故宫博物院文创商品胶带"朕知道了"成为商品流通领域的美丽传说。这件文创商品带着中华民族发展历程的信息，跨越几个世纪，与当代时尚的年轻学子互动，并通过他们的传播热情，把中华文化的美学价值带往世界各地，潜移默化地彰显文创教育的魅力。近年台湾新一代设计展在华语文创的探索中为海峡两岸学子提供了文化创业的新路。

图 4-43　钦定四库全书 平板电脑保护壳 台湾怡业设计

1.《食艳色计》创意设计

购买前查找色素的存在，色素扫描APP，料理时运用天然的色彩增色。

这是一组以原生态食用色素为食材的食品加工广告，用户在购物时可直接用APP扫描所选购食物的色素成分，在烹饪过程中可运用天然的色素让食物更鲜美，更健康，如图4-44所示。

2.《着力点》创意设计

这是一组利用汉文繁体字的创意设计，将"着力点"三个字聚集在一起，犹如磁性一般吸附在黑底色的展板上，阐释在解决问题过程中应该关注的焦点，块状红色立体汉字在整铺黑底的映衬下，格外引人注目，如图4-45所示。

图 4-44　食艳色计 环保食材 APP 台湾新一代设计展　　图 4-45　着力点 文字设计 台湾新一代设计展

3.《齿时齿刻》创意设计

图 4-46 所示是为世界"爱牙日"创作的设计。广告语描述：笑容更出色。牙齿的健康建立在好的习惯之上，齿时齿刻牙科诊所致力于推广牙齿的保健知识和规律的洁牙习惯。

"齿时齿刻"谐音此时此刻，强调时间的阶段性规律在洁牙习惯的重要性，希望提醒使用者此时此刻是否该去洁牙，亦有把握当下健康之意。

4.《人城遗事》创意设计

图 4-47 所示是一组为图书设计的系列展示空间，创意说明为：记忆破碎了，声音消失了，你会跟失去的东西相约，约它明朝再回来？

我们走过时代，却留不住时代。

 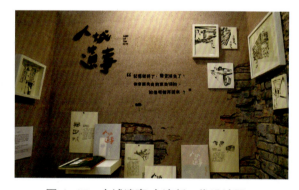

图 4-46　齿时齿刻 台湾新一代设计展　　图 4-47　人城遗事 台湾新一代设计展

上述精选案例，让我们感受了海峡两岸年轻学子对根植于中华文明的创意设计情有独钟，在浩瀚的汉语辞海中，另辟蹊径，走出一条数字当代设计的华语创新创业的大道。

4.6　传播与推广

4.6.1　传播教育

传播教育在新媒体领域的发展方向基本上是在新闻、广播电视及广告公关的原有课程基础上发展新媒体课程，配合原有的专业，如网上新闻、网上广播及多媒体广告设计等相关内容。

混合现实系统——身临其境三维体验的明智结局方案：未来的一种三维接口，通过有形的控制器，用户就能用它来身临其境地体验三维数据成果。对传播新媒体时期的超常跨学科教育内容与体验式互动教学提供可行性方案。如图 4-48 所示。

（1）采用文化研究中盛行的文本分析和田野考察方法做研究。这些定性分析令研究方法能够多元化发展。

（2）立足本地，寻找新的角度看待原有的论题。

（3）提出新的概念和量化指标。

（4）敢于走自己的路，提出创新的观点。本土化是帮助我们达到上述目标的手段。

2015 年 5 月，在上海艺术宫举办了新中国培养的第一代油画家俞云阶油画回顾展，主展厅设计一反过往油画展广告采用平面设计的方式，用二点五维（半立体）的设计形式，拓展了展墙的作品陈列空间，观众可以从不同的视角领略油画前辈为祖国的美术教育事业奉献一生的故事，颇具视觉与心灵的震撼，如图 4-49 所示。

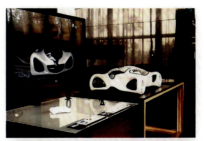

图 4-48　混合现实系统 三维 Pleasantuser 设计技术公司 加拿大

如前所述（详见第 1 章内容），上海世博会西班牙馆，选择了历史发展的各个时期中最具代表性的图像，以大视频的新媒体传播方式，直观地向观众诉说一个国家的发展历程，进入 21 世纪，用一位新生儿的动作思维的连续性动态，投影在密集的原生材质棉纱拼织的白色幕墙上，一种全新的媒体展示了西班牙进入了新世代，如图 4-50 所示。

图 4-49　俞云阶油画作品回顾展 展示设计 2015 上海艺术宫　　图 4-50　西班牙馆纱线投影视频 上海世博会

4.6.2　传媒道德准则

（1）新闻学仅研究新闻、新闻媒介及其与社会的关系，关注的重点在于编辑、采访、版面设计、读者的影响及观感、写作方式，新闻学教育也以此为主。

（2）研究对象实际上包括电影、广播、电视、书刊、印刷及图书馆。

（3）课程内容应强调社会责任、言论自由且尊重客观真实性、新闻自由等概念。

（4）广告结合公关的整合传播、商业蓬勃发展，并且需要用此传播方式达到有效、重复的效果，进而建立企业形象，促进产品销售。

（5）互动式沟通，使得受众不但是受播者，同时也是传播者，这种传播模式的彻底改变，将使我们积极面对随即而来的行为方式转变及社会道德伦理的问题。

《交互展陈设计——基于生态数据可视化》创意设计，如图 4-51～图 4-53 所示。

此项目涉及环境生态道德伦理问题，以自然教育为导向，通过影像结合实体硬件交互的形式，展示了同济大学毕业生调研所在地鸟类种群及群落分布的生态数据。希望通过游戏化的体验引导观者（尤其是儿童）认知不同的鸟类，启发人们对自然的关爱，成为保护大自然的使者。

4.6.3 人才发展潜力培养

（1）作为新媒体时代的人类，如何善于获取资讯、解读资讯、评价资讯、处理资讯、组织资讯，将构成人们能否在新时代中愉快生活、不被淘汰的主要课题。

（2）数字科技的发展与应用将通信、资讯与传播三种科技融合为一体。人类第四次传播革命塑造了一种新的媒体——数字媒体，具有提供使用者与媒体做双向沟通的便利。

（3）信息传播科技呈现日新月异的发展趋势，必然会对未来的传播生态（包含社会环境、媒介拥有者及阅听人）造成巨大的冲击。

图 4-51　交互展陈设计——基于生态数据可视化 图 1 张羽婷 中国

图 4-52　交互展陈设计——基于生态数据可视化 图 2 张羽婷 中国

图 4-53　交互展陈设计——基于生态数据可视化 图 3 张羽婷 中国

（4）未来的走向，除了多元的发展，更要回过头来固守最根本的新闻规范层面，包括自律、

他律和法律，以及基础的社会人文关怀。

（5）传播教育是为未来的传播媒体培育可造之才，人文素养必不可少，面对全球化的科技资讯挂帅，电子科技方面是传播教育必备的基础知识，但人文关怀依旧是传播教育的大前提。

（6）传播和新闻的发展也需要和其他人文科学相结合，文学、艺术、哲学、社会、政治、经济、心理学科不能低于所有课程的 50%，才能奠定人才发展潜力的基础。

（7）传播中国文化的方式有其一定的规律，应该从母语——中国语文基础研究开始。母语是建构文字语言逻辑思维科学性的基础，以保证提供讯息制作的基本规范。

4.7 社交网络市场

由互动媒体与移动媒体交融建构的社交网络，是决定商品价值的主导因素。众人的喜好才可以决定一个商品在社交网络中的地位。

《闪耀的蜂巢》创意设计如图 4-54 所示。

通过互动参与式音频、视频装置技术，探讨将网上和现场通信的即时模式表现为一种集体效应和通信空间维度。这有利于社交网络建立更为人性化的多维空间。

4.7.1 社交教育网络

慕课 MOOCs（MOOCK 的英译汉的网络名词，Massive Open Online Courses 的缩写）诞生于方兴未艾的全球社交教育网络市场。据 2017 年统计，目前美国发展最大的 MOOC 平台，拥有将近 500 门来自世界各地大学的课程，一门课程大约有 1 万~16 万名学生，在边际成本趋于零的大规模网络公开课程登记入学。这些课程都是由世界上某些最卓越的教授执教，顺利完成课程的学生也能取得正式大学的学分。

我国是世界人口大国，新媒体经济时期亟须一种更为便利的普及教育乃至提高国人素质的新型的继续教育模式，同时也要求以往的传播教育、远程教育产品提供更为人性化服务的网络教学。

应用互动媒体与移动媒体交融建构的

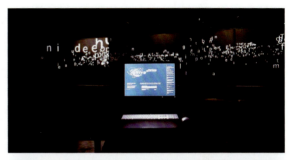

图 4-54　闪耀的蜂巢 Julie Andreyev 加拿大

社交网络,将名校名师或常规课堂教学情境实况录制后进行非线性图像化编辑,针对不同知识点或者各类学科课程(微课课程)的授课过程,导入虚拟教学场景中,通过流媒体传播方式,利用有限的数据内存可将信息有效地传输到个人电脑乃至手机终端用户,让实现 APP 按键化教学模式成为可能,让偏远地区或教育资源暂时短缺地域的学龄儿童受到应有的公平教育成为现实。

图 4-55　半透明的网 图 1 摄影 Hillary Goidell 视频舞者 Prue Lang 澳大利亚 Amanda Parkes 美国

4.7.2　媒体创意市场研究热点

创意产业是一系列包含了创意力、社交网络运作和价值生产的经济活动,社会则根据社交网络的评价做出生产与消费的抉择。

创意产业研究着重于市场的动态和发展,如何与其他领域,诸如文化、经济、政治、组织、人际关系、传统媒体、新兴媒体和生活方式等进行互动。

《半透明的网》创意设计如图 4-55 和图 4-56 所示。

这件作品创造了第一场完全依靠自身能量来进行的自主式表演,由此重新思考了舞蹈表演旧有的生产模式。澳大利亚编舞导

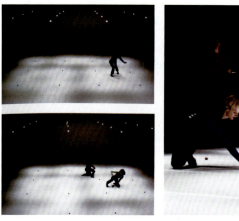

图 4-56　半透明的网 图 2 摄影 Hillary Goidell 视频舞者 Prue Lang 澳大利亚 Amanda Parkes 美国

师 Prue Lang 进行了一种研究,想要把人类活动作为一种可再生能源。

Prue Lang 与 Amanda Parkes 合作发明了"智能"服装,它们能够自动收集舞蹈者在表演期间散发的能量。服装中内置的技术装置将舞者运动时产生的动能转换为能量,存储在缝在服装中的小电池里,电池的能量又为音响系统供电,此外舞者台上的单车还连接着低功耗、高照度的 LED 照明网。演员同时进行摄入、花费、发电、响应、适应和生产。

以市场分析为基础,把创意产业视为一种市场经济的创新体系和事业体。

创意产业中商品和服务的使用价值就是创新本身。

4.7.3　媒体创意设计的显著特征

媒体创意设计的显著特征是通过创新的科学技术流程,产生与人们对产品所需的艺术情感的共鸣,使得社会性的生产和消费具备主导性的驱动力;创新的过程充满实验性和挑战性。

《听觉植物园》创意设计如图 4-57~图 4-59 所示。

图 4-57　听觉植物园 图 1 大卫·本克（David Benque）英国

图 4-58　听觉植物园 图 2 大卫·本克（David Benque）英国

图 4-59　听觉植物园 图 3 大卫·本克（David Benque）英国

　　我们与自然的互动既是功能性的，也是情感性的、审美的及文化的。《听觉植物园》展示给人们一座理想式的花园，它是一个以娱乐为目的的受控的生态系统，最终探究人与自然在文化和审美上的联系及其在人工生物与新媒体时代的发展前景。

　　设计是一个介于物质科技和社会之间的新工程。

　　设计是创意产业服务和其他经济的连接。

　　设计和媒体的元素是表演和视觉艺术，在以社交网络为基础的定义中，它们的功能是：创造新的空间和机会；创造选择和市场制作方式，以及消费者面对没有明确价值的新商品（通常是体验商品）的选择过程。

媒体创意产业的核心任务是新点子的协调和新创想的再造。

《EYE PET 宠物导览器》创意设计如图 4-60 所示。

为了让宠物不再走失，设计者结合科技与生活的 GPS 宠物围腰圈（EYE-PET），主要用 APP 来设定操作距离和范围，也能变换装置灯光。此外，还能搜寻医院、用品店及公园，和一样使用 EYE-PET 的触主交换心得。

该装置设计了三种功能，分别为产品介绍、形象广告和 APP 功能导览，有助于帮助民众解决在现代化城市生活中出现的常见问题。

《恐惧出门》创意设计如图 4-61 所示。

这是针对恐惧症的治疗所做的创意设计。近年台湾生育率下降造成青少年在成长过程中的孤僻、不合群心理障碍，恐惧出门也成为一种社会问题。在创意设计中提出这一问题，希望相关部门解决，是《恐惧出门》设计创意的核心诉求。

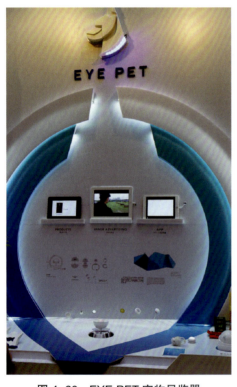 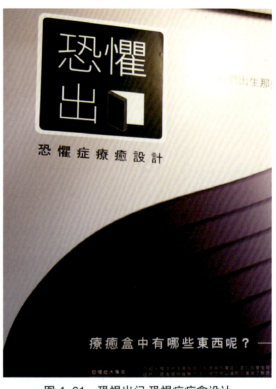

图 4-60　EYE PET 宠物导览器
　　　　　台湾新一代设计展

图 4-61　恐惧出门 恐惧症疗愈设计
　　　　　台湾新一代设计展

《送之水祭》创意设计如图 4-62 和图 4-63 所示。

台湾位于四面环海的岛屿，每年以水祭的方式来悼念逝者亡灵，成为当地百姓祖祖辈辈的重要民俗活动之一。水祭日期间，家家装载各种便于水上漂浮的象征性物品送入海中，表达生者对逝者的缅怀之念。

该设计形式以背投的灯光效果，在水平面展台设置了水波逐流翻滚的视频，一艘大帆船承载祭祀重任在海上行驶，栩栩如生。

该作品将海峡两岸地区广为流传的旻文化民俗应用于新媒体设计中，拓展了文化创意的另类形式，体现了人性关怀的方方面面。

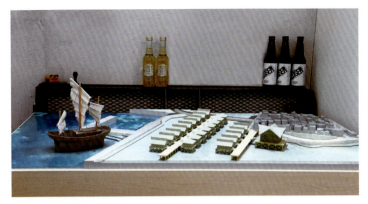

图 4-62　送之水祭 民俗祭祀文化展示设计 台湾新一代设计展　　图 4-63　送之水祭 水下世界照明设计

在设计中关心民生公益问题，成为历届台湾新一代设计展的主题，并广泛应用于新媒体平台，为公益服务领域的创意创新设计内容层出不穷，成为两岸设计学教育的交流亮点。

4.7.4　媒体创意产业的基本特征

媒体创意产业的基本特征是需求极端的不确定性和需要社交网络的关注。

人文艺术的进化可以让社会和经济、个人与整体同时受益，创意产业在经济学中被概括地视为艺术，必然有其正面的价值，同时为新媒体经济发展开拓前所未见的新兴领域。

诚然，如果最高的价值出现在人类科技和社会条件改变速度达到巅峰的时期，这个阶段或许就是我们现在所处的后工业化社会，即一个以服务民生为主导的创新经济时代。

> **课后训练题**

一、填空题

1. _____是苹果在乔布斯时代创下的创意原则。
2. 苹果采用的理念被专家称为_____，它唤起_____、_____——而且是决定性的。

二、选择题

1. _____成为创意经济体验所产生的一个重要影响力，所以创意艺术的_____日益凸显，成为新经济产能的_____。

　　A. 感同身受　文化价值　运作轴心　　B. 文化价值　感同身受　运作轴心
　　C. 感同身受　经济价值　运作轴心　　D. 经济价值　文化价值　感同身受

2. 苹果堪当"神经营销"教科书，店铺变"_____"，顾客成"_____"，商品成为"_____"。

　　A. 收藏品　圣殿　粉丝　　B. 粉丝　收藏品　圣殿
　　C. 剧院　粉丝　收藏品　　D. 圣殿　粉丝　收藏品

三、思考题

红点设计奖的评比标准包括哪些内容？

第 5 章
传统媒体与新媒体文化融合

5.1 新媒体文化提升艺术品收藏价值
5.2 水墨画与纤维数字艺术设计
5.3 插画设计与数字媒介
5.4 包装艺术与数字创新
5.5 全介质数字技术创新与传统艺术
5.6 数字摄影与表现介质

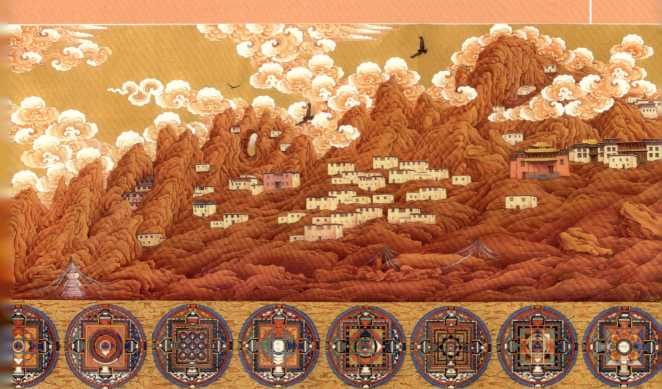

推动社会主义文化繁荣兴盛是新时代坚持和发展中国特色社会主义的必然要求。一个没有精神力量的国家难以自强自立，一项没有文化支撑的事业难以持续长久，文化既是凝聚人心的精神纽带，又是增进民生福祉的关键因素。有史以来，传统媒体对人类文明和社会发展有着功不可没的作用，即使步入新媒体经济时期，传统媒体的作用依然影响着人们的衣食住行。如今数字技术和创意艺术的衍生产品与新媒体文化的交互作用，在开发创意经济的同时带动传统文化产业跟进并提升附加值，优化产业结构，创新业态，为社会创造了不可限量的创业机会。

5.1 新媒体文化提升艺术品收藏价值

如前所述，创意经济带动新媒体文化产业发展的不断升温，是基于信息、文化、知识的创造力，也是基于技能、天分、知识产权的财富创造力。以创意为核心，向大众提供文化、艺术、精神、心理、娱乐产品的新兴产业，也是西藏"百幅唐卡"之所以吸引世人眼球的价值所在。百幅唐卡艺术的创新不仅体现在与广大民众互动体验过程中形成审美感知的认同，而且体现在与国内外艺术品收藏审美价值标准达成共识。

5.1.1 百幅唐卡与文化创新体验

"传统唐卡技艺与现代绘画风格的完美结合，表现手法细腻、独到、出乎意料，令人惊奇……"这是人们对百幅唐卡的评价与赞誉。

"百幅唐卡"自 2012 年 5 月启动以来，西藏唐卡艺术界坚持传承中华民族优秀文化，勇于推陈出新，保持高度文化自信和文化自觉。新唐卡着眼于现实生活，并不意味着丢失传统，也不影响其本身的收藏价值，如图 5-1 和图 5-2 所示。

图 5-1　雪域彩练　百幅唐卡　余友心　中国西藏　　图 5-2　吉祥彩云　百幅唐卡　巴玛扎西　克珠　中国西藏

（1）艺术原则：唯唐、唯新、唯美。
（2）艺术品标准：传承性、创新性、审美性相统一。

为了尊重历史文化沿革与传统技艺的程式,"百幅唐卡"专项设立了历史专家委员会和艺术专家委员会。两个委员会汇集了西藏历史、宗教、文化、民俗、文学、艺术等方面的著名专家、学者。担纲艺术专家委员会总负责的西藏美协主席韩书力感言:"这一创新尝试,不仅令西藏收获了一批富有高水平的新唐卡作品,更重要的是,收获了一批有才气,有创新意识,也有创新能力的藏族画师。"

(3)创新成果:收获艺术作品;收获艺术人才。

1. 坚守原生态文化产业特色的创新

唐卡艺术已有一千三百多年历史,西藏是其发源地。以勉唐、勉萨、钦孜、噶玛噶赤、齐吾岗巴等流派为主,其他藏区的唐卡基本是将西藏某一流派唐卡与当地本土艺术结合后的衍生品。参与百幅唐卡创作的画师包括上述西藏五大唐卡派系的老、中、青三代主要艺术家和传承人。创作过程中无论是绘画技法还是颜料选择都依照传统,同时唐卡画师不但需要具有高超的绘画技巧、丰厚的宗教知识,还要恪守良好的行为规范,这是唐卡文化产业健康发展的前提。百幅唐卡作品欣赏如图 5-3~图 5-6 所示。

(1)创作过程的坚守原则。

① 沿用传统技艺;

② 使用传统用材(金、银、珍珠、玛瑙等);

③ 保持传统设色(纯天然的矿物颜料,赋予唐卡更长久的生命)。

图 5-3　藏东民居 百幅唐卡 拉巴次仁 中国西藏　　图 5-4　鹤翔 百幅唐卡 边巴 中国西藏

(2)百幅唐卡的创新点。

① 体现从神本主义到人本主义的转变。

② 体现社会进步具有跨越式发展的探索和革新。

显然，百幅唐卡创作与时俱进，顺应了新媒体文化发展的需求，体现了文化创意产业发展趋势——从精英创意到全面草根性创意；从生产为中心的创意转向生活方式主导的创意——的根本特征。文化创意取之于民，创意成果造福于民。

为此，亲历践行百幅唐卡创作全过程的韩书力予以总结："两年多的时间里，西藏的唐卡画师们积极参与到百幅唐卡的创作中，创新是不断发展的动力，唐卡画师们改变原有的传统思路，将唐卡艺术扎根于人民生活和丰厚的文化土壤，有利于实现与内地甚至国际艺术市场的审美对接。"

2. 超文化价值

超文化价值包括创新价值、历史价值和艺术价值。

"百幅唐卡"的第二批创作主要展示西藏自然人文风光以及高原动植物，内容形式趋于山水花鸟特色，从绘画艺术语言的表现范畴上更容易与藏区以外的收藏者达成共识。

与传统唐卡以宗教、天文历算、藏医藏药等为主要范畴不同，西藏百幅唐卡创作更多反映了普通百姓的生产生活和伟大实践。它是西藏艺术界一次大胆的突破和积极尝试，使古老的唐卡艺术焕发出崭新的魅力。

综上所述，我们看到了在有限的历史文化资源中进行无限的审美创新，这是一种对西藏文化遗产保护发展且不留后遗症的创新方式，同时也是一份责任——利用过往的审美资源再创造原生态审美意境。百幅唐卡创作是西藏传统唐卡艺术的一次革新，它将更好地保护西藏唐卡艺术土壤，助力西藏实现打造世界唐卡艺术中心的梦想。

图 5-5　山南桌舞 百幅唐卡 次旦久美 中国西藏　　图 5-6　文成公主京藏戏 百幅唐卡 夏鲁旺堆 中国西藏

这　成果体现了当下新媒体文化超常跨学科内容交汇互动形式与传统媒介技艺的最佳融合，为当前中国艺术品文化创意产业发展树立了值得借鉴的典范。

5.1.2 美术展览与新媒体互动

近年来，不少体现地域文化繁荣的美术展览现场都特别设置了与观众互动环节，每幅参展作品的展签上均有编号，只需在微信公众号上发送编号，观展者就会收到一段艺术家本人的语音，阐释作品、帮助理解，并与艺术家同步共享精神审美的盛宴（见图5-7）。新媒体文化的互动形式对艺术品推广与收藏起着不可或缺的作用。

图 5-7　美术展 观众刷二维码与艺术家互动

5.2 水墨画与纤维数字艺术设计

5.2.1 绘画与纤维创意设计

西藏画家韩书力的小品新作，主旋律为"月月花开，年年有余"的12幅系列水墨形式简约的花鸟鱼虫，于传统水墨构图的余白空间里游刃有余，行笔突变传统章法，勾勒皴染随类赋彩，诗书画里应外合，美不胜收，如图5-8~图5-10所示。为此，笔者生发了新春伴手礼设计——"韩书力艺术丝巾"的创意理念。

根据小品内容选择传统丝质纤维，采用与宣纸相应的本白色系。

《室有清风，仙客常来》是12幅水墨小品中的佼佼者：蓝紫色渲染的四只藏地紫苑花瓣被遒劲挺拔的墨骨筑起生机，衬以大面积留白，意境中凸显清风傲骨的文人气质。

《一池落花两样情》则以细腻观察思索的内心写照见长：设色小写意的蝌蚪和蜻蜓分别以物种习性嬉戏荷花瓣与莲蓬头，泰然自若地描述水陆分明的两样情致，于常理之中又超乎常情。

《红颜素心》简约含蓄的意象点题，借普世情趣传达形而上的思想境界。

印制工艺采用全介质数字技术印制和丝线花样滚边工艺。产品盒型包装设计根据水墨小品内容，简约素雅。

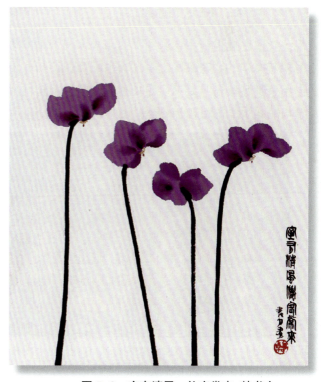

图 5-8　室有清风，仙客常来　韩书力

图 5-9　一池落花两样情　韩书力

图 5-10　红颜素心　韩书力

5.2.2　水墨画与蓝夹缬工艺创意丝巾走秀

2012 年 12 月，由中华文化促进会织染绣艺术中心主办的"民间染绣戏曲图像展暨 2013 新款丝巾发布会"在北京正乙祠戏楼举行，参与走秀的丝巾有 200 余款，笔者有幸出任设计师，深度体验了昔日梅派京剧老戏楼在新时期焕发时尚生机的互动。

1. 文人画与民间手工艺图像辉映

丝巾创意设计中，采用了西藏画家韩书力的水墨写意花鸟元素，结合浙江民间传统染织手工艺蓝夹缬的印花纹样，根据丝巾配饰规律与丝巾常规尺寸设计了方巾、长方巾等式样，借用当年京剧名角梅兰芳唱戏的戏楼，合理利用京剧武打专设的 T 台，走出了一场中国传统水墨绘画与民间手工艺相融合的丝巾创意设计风情，让观众大开眼界，如图 5-11 和图 5-12 所示。

图 5-11　民间染绣戏曲图像展暨 2013 新款丝巾发布会　图 1　星星设计　北京正乙祠戏楼

图 5-12　民间染绣戏曲图像展暨 2013 新款丝巾发布会　图 2　星星设计　北京正乙祠戏楼

2. 创意特色

根据数字设计的图形原样采集数据，在原创图形的基础上再创新型纹样，以期适应丝巾日常使用的要求。

3. 工艺特色

采用全介质数字印花技术，纯手工进行双层面料缝制。

5.3 插画设计与数字媒介

插画作为一种具备审美教育影响力的文化传播形式，在古今中外的文化史上留下了深深的印迹，不少传世作品甚至影响了几代学人。从幼年到青少年再步入成年，几乎人人都有过对读本插画的迷恋情结。在数字技术软件为文化创意带来便利的今天，插画表现形式日趋丰富，除了为影视动漫提供原创资源，全球插画作者可以通过互联网载体发表自己心仪的佳作，通过网络平台加工订制个性化文化商品，为人类生活增添无限美好。

以下介绍几类插画艺术形式。

5.3.1 纤维堆绣插画

审美耐力：第十二届全国美术作品展览综合展区插画类作品分展区内，观众对使用丝线、毛线和各色数字抽纱花边的材质，按图形的点线面绣出的《神秘花园》，充满着触摸的渴望。它不同于拼贴，在平面画布上神奇地将花边绕绣成凸起的圆状形态，巧夺天工的技艺与审美耐力，让观众唏嘘，如图 5-13 和图 5-14 所示。

以新媒介为主题的物化表现形式，创造了许多让人耳目一新的插画作品，且充满中华文化特性和创作热情，反映了新媒体文化创意与传统技艺的交汇，为中华美术内容与形式的创新增添异彩。

图 5-13　神秘花园 图 1 董雪凌 徐小鼎 中国

图 5-14　神秘花园 图 2 董雪凌 徐小鼎 中国

5.3.2　绘本插画

审美怀旧：人类自从有文化史以来，绘本插画一直成为民众文化生活的一部分，任何年龄段的读者都可以在各类绘本故事中发现自己心里的秘密或是喜闻乐见的场景，这也是绘本插画作为独立美术形式经久不衰的情结——与过往的人和事的对话（怀旧情结）。

新媒体物化媒介对绘本技艺材质的可复制性、仿真性让过往的情节历历在目，成为永恒，让更多的读者和作者共享互动的体验，拉近时代、年轮、种族和文化的距离，大家都能感受同样的人生乐趣与幸福。

油画插画（4 幅）如图 5-15 所示。

中国画插画（白描、壁

图 5-15　在北大荒的土地上 油画 全国美展金奖 刘德才 中国

画、水墨）如图 5-16~图 5-20 所示。

水彩插画如图 5-21~图 5-24 所示。

钢笔插画如图 5-25 所示。

图 5-16　汉代壁画图解 壁画 张吉霞 候吉明 中国

图 5-17　傣族.升小和尚 白描 韩悦 中国

图 5-18　北京残片 水墨 罗双跃 中国

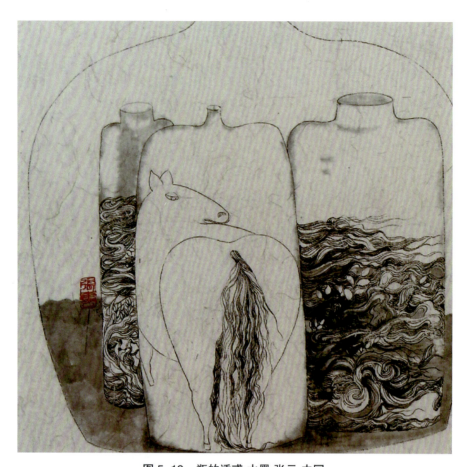

图 5-19　瓶的诱惑　水墨　张云　中国

图 5-20　夏虫不可语冰　水墨　张竹韵　中国

第 5 章 传统媒体与新媒体文化融合

图 5-21 昆虫记 淡彩 肖勇 中国

图 5-22　新手爸爸日记 水彩 孙妍 中国

图 5-23　第一王牌 纸本水彩 李旭东 中国

图 5-24　龙战三韩 纸本钢笔水彩
　　　　　李旭东 中国

图 5-25　秘境 钢笔 陈均 中国

5.4　包装艺术与数字创新

5.4.1　华语包装设计创意

1. 丝丝入袋

由于包装设计的材质选用了两岸民众家喻户晓的丝瓜瓤作为电脑包装设计的元素之一，其缜密、精致的自然植物肌理交织构成的天然图案，具备朴素的自然美感，来自台湾高校的新生代设计师选用了南宋诗人陆游的《剑南诗稿》"丝丝红萼弄春柔，不似疏梅只惯愁"作为

创意来源。

作品提取诗文中的"丝丝"作为电脑外包装设计的创意；同时，采用成语中形容十分细致、完全合拍的"丝丝入扣"改换末尾一个字，为"丝丝入袋"，尤为贴切，突显了汉语文化的传世魅力，美不胜收。

一件高新技术的数字设计创意产品，配置于有数千年历史的原生植物材质的包装设计中，该包装不仅具有防震抗压功能，

图 5-26　丝丝入袋 创意产品设计 台湾新一代设计展

还有除湿透气的环保作用，而且携带轻便，真可谓古为今用，量身订制，如图 5-26 所示。

华人文化、华语创意，对于两岸设计师来说，是取之不尽、用之不竭的原生态创意资源。选择两岸人民熟悉而又亲切的各类材质媒介应用于产品设计中，总是让人回味无穷：原来"美时美刻"就在你我身边，"美"之创意源出华夏菁华；对使用者而言，这类产品使用功能的整体消费过程，必然是一种值得享受的美丽经验的过程，"丝丝入袋"的产品包装设计让人充分体验了华人文化特有的审美亲历——体贴入微，美时美刻。

2. 台湾海鲜谚语

闽南谚语是台湾本土语言之一，谚语是先民经由生活经验及观察，在民间广为流传的智慧语录，含有丰富的经验知识及具有警世教化等意义。

图 5-27 所示闽南语谚语内容译成汉语的意义：乌仔鱼箭水——强人所难；家己担鲑阿谀芳——好献殷勤、诌媚的人；鱼趁鲜人趁生——凡事趁早，别浪费时间；摸蜊仔兼洗裤——一举两得；有鱼不食头——有钱就败家；鲊靠虾做目——同舟共济；臭鲑无除鋺——资历浅，上不了台面；成鲑免济盐——响鼓不用重锤；红瓜鱼被嘴误——说话不慎，引来麻烦。其设计展示场景如图 5-28 所示。

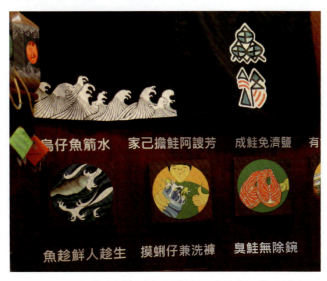

图 5-27　台湾（闽南话）海鲜谚语 台湾新一代设计展

图 5-28　台湾海鲜谚语设计展示场景

台湾本土的闽南语家庭，以海洋资源为生活背景的先民们为了教育后生，在日常生活劳作中对各种类的海洋生物习性进行归纳总结、提炼，按闽南语发声的平仄节奏韵律，编成海鲜谚语，说起来朗朗上口，成为家教警训，世代相传。坚守中华民族传统文脉的创意创新，坚持优秀的草根民俗原创，"台湾海鲜谚语"食品包装系列设计只是沧海一粟。

台湾新生代设计师除了秉承中华民族文化教育的优秀传统，更加坚持在设计中融入本土民俗资源，创新过往的教育形式，取之于民，用之于民，为两岸学子探索中华文化创业拓展了可持续发展之路。

3. 无微不至

近年，历届台湾新一代设计展的作品中，不乏"已获专利"或"专利申请中"的标注，这类产品设计都有一个突出的共性——反映了"无微不至"的设计理念，它不仅是台湾新生代设计师对产品设计创意的初衷，也是终端产品的服务宗旨，体现了一种精致美。所谓精致，即成语说的"秾纤合度"，其实是指向设计的复杂程度，设计创意过程中设计师要适应用户需求做些弹性调整，哪怕是一条线、一个点、一个特殊效果，都必须有绝对的存在理由和必要性，这种去芜存菁精神的结果，就是一种精致。《Jom 的世界——马马帖》的包装设计是为纤维头饰产品做的系列设计，图形富有台湾少数民族文化的情趣，又有时尚卡通的变化，二点五维的半立体造型围绕图形应用设计，系列统一又不乏单调，如图 5-29 和图 5-30 所示。

近年来，台湾新生代设计族群的产品创意屡屡创下民心所向的多样需求，让用户产生耳目一新的心灵互动，为两岸民生带来无微不至的体贴与审美关怀，那么心怡、隽永。福建四方通旗下的古菁工坊开发了中国传统书画高仿衍生产品，作为馈赠亲友的伴手礼，深受民众喜爱，如图 5-31~图 5-34 所示。

图 5-29 Jom 的世界——马马帖 包装设计 1 台湾新一代设计展

图 5-30 Jom 的世界——马马帖 包装设计 2 台湾新一代设计展

图 5-31 月月花开 年年有余 韩书力艺术丝巾 四方通机构 中国

图 5-32　新款丝巾系列设计与产品外包装设计　四方通机构　中国

图 5-33　兰亭序 数字高仿 1 手工宣 四方通机构 中国

图 5-34　兰亭序 数字高仿 2 手工宣 四方通机构 中国

5.4.2　禁烟包装创意艺术

《如果你想影响爱人,就必须戒烟》创意设计如图 5-35 和图 5-36 所示。

这是一件基于公益宣传创意的纸本包装设计形式,作品从动态影像设计、形象设计、图片设计和包装设计方面入手,强调创意应该建立在经验之上,这对设计而言最为重要。

设计创意来自"吸烟被认为是一个国际性问题"的议题。

这个烟盒要表达的信息是:"如果你想影响爱人,就必须戒烟。"以期让更多的青少年杜绝吸烟。

该作品首先用 Adobe Photoshop 绘制烟盒,然后用 Adobe Illustrator 画了一个幽默化的形象,最后用 Photoshop 对烟盒与图片进行图文修正与设计版面,更为完善地推广艺术形象。

图 5-35　如果你想影响爱人，就必须戒烟 图 1 Seokhoon Choi 韩国

图 5-36　如果你想影响爱人，就必须戒烟 图 2 Seokhoon Choi 韩国

5.5 全介质数字技术创新与传统艺术

5.5.1　全介质媒材与传统手工艺

2014 年 9 月，第十二届全国美术作品展览综合展区书籍装帧类的 30 件作品中，有一件设计作品采用大漆手工艺作为书籍的外包装，以全介质数字印制、传统手工艺装裱的中国画册页形式呈现内容，这是题为《邦锦美朵—彩色连环画收藏珍品》的设计，创意独具匠心，在书籍装帧史上也不多见，如图 5-37~图 5-42 所示。

图 5-37　邦锦美朵—彩色连环画收藏珍品 大漆盒 星星

图 5-38　邦锦美朵—彩色连环画收藏珍品 内外装帧 星星

图 5-39　邦锦美朵—彩色连环画收藏珍品 画册丝绸封底 星星

图 5-40　邦锦美朵—彩色连环画收藏珍品

第 5 章　传统媒体与新媒体文化融合

图 5-41　手工宣册页装帧　星星

图 5-42　手工宣册页展开图　星星

（1）作品选题采用 1984 年第六届全国美术作品展览金奖作品彩色连环画《邦锦美朵》（韩书力创作）作为内容，征得原作者韩书力授权，按原画原片、原规格以及宣介质，并采用全介质数字高仿技术印制全套连环画 46 幅画作。

（2）针对反映特定历史时期的故事特点，在选材创意中将中国传统手工册页装裱工艺作为载体，封面采用丝质纤维印制、热熔胶数字压印技术，外包装漆盒选用传统大漆工艺，以期向广大读者展现近 40 年来，中国大陆从文化审美观念与传统手工艺传承以及高新技术媒介融合应用并进的成果。

（3）装帧艺术风格如下。

① 书籍装帧创意来自原作绘画形式的黑地彩墨特征，外观整体以传统黑色大漆为主调，突出内容的历史感。

② 外包装漆盒面的藏文书名以大漆镶嵌工艺制成，体现藏民族崇尚的黑地白色（糌粑）图案的审美习俗；由原作者韩书力为本书题款"邦锦美朵"墨迹，以传统大漆贴金箔工艺完成。

③《邦锦美朵》高仿品册页单面装裱，全长 17 米。故事内容简介选用金宣单独印制，既便于读者阅读，又不影响全套画册的绘画艺术效果。

在全介质纸质材料的个性化选材中，结合传统手工艺的体验，给设计创意带来出奇制胜的效果。

5.5.2　全介质创意设计与复合工艺

"一本多工艺"成为全介质数字创意设计的新个性。

传统图书装订工艺中，"立体书"的个性化创意为数字化高新技术印刷后道工序提供了可持续发展的空间。

创意百变的图书《窗·语》如图 5-43 和图 5-44 所示。

为了开启读者的好奇求知心理，根据内容

图 5-43　窗·语 书籍装帧 图 1 夏小奇 中国

需要，采用二点五维半立体图形构成的叙事情节，满足读者的"悦读求异"兴趣，通过"立体悦读"体验，加深感知对图书的智慧解读，养成多维度的审美素养。

随着世界性高新技术的层出不穷，新媒体文化需求的物化介质将在全介质数字创意设计领域彰显其特殊的个性，这就需要一批有创意并精通印刷材质与数字印前工艺的设计师，如此才能把握这个创意经济发展的时代契机。

图 5-44　窗·语 书籍装帧 图 2 夏小奇 中国

5.6 数字摄影与表现介质

创意经济时期，新媒体技术与艺术的融合，打造了几乎是全能型的摄影器材，"一镜走天下"的功能取代了以往的"傻瓜机"，集摄像、录影、特效于一体，还能以高清晰度输出图像、编辑图像，按艺术创意的想象在各类材质或视频媒体之间还原设计形式，让摄影技术与艺术无所不能，个性材质输出成了摄影艺术展示的新宠。

由于全介质喷印系统提供高达 1/10 000 的色彩解析还原功能，令图像更为细腻，黑白照片灰平衡更加完美。

5.6.1　数字影像创意求异化

数字摄影成为创意经济的新宠，审美标准则是影响作品升值的首要因素。作品形式取决于作者的审美品质，直接影响图像后期制作效果：通过电脑编辑构图、校色、调曲线，以期达到理想创意情境。

创意形式类型包括以下方面。

（1）原生态风光如图 5-45~图 5-52 所示。

图 5-45　西藏高原圣光对影 韩书力摄影

图 5-46　小兴凯湖湿地黄昏空渡 星星摄影

图 5-47　小兴凯湖湿地落日靓影 星星摄影

图 5-48　星星于西藏阿里土林带 林小平摄影 1995 年

图 5-49　星星于西藏甘登寺风马旗林 阿旺摄影 1995 年

图 5-50　西藏乃穷寺建筑装饰 星星摄影 1995 年

图 5-51　星星于西藏阿里古格王朝遗址 林小平摄影 1995 年

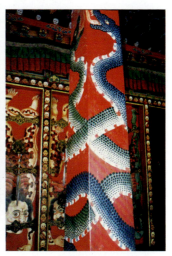

图 5-52　西藏乃穷寺建筑装饰 星星摄影 1995 年

（2）原创图像艺术如图 5-53~ 图 5-59 所示。

图 5-53　归来 福建霞浦 林小平摄影

图 5-54　流光溢彩 尤溪梯田 林小平摄影

图 5-55　轻舟唱晚 福建永安沙溪河 林小平摄影

图 5-56　顺昌元坑镇 1 林小平 2018 年

图 5-57　美国大峡谷 林小平 2015 年

图 5-58　顺昌元坑镇 2 林小平 2018 年　　图 5-59　顺昌元坑镇 3 林小平 2018 年

（3）原创媒体广告如图 5-60~图 5-66 所示。

图 5-60　根特 创意城市 1 Soon 比利时　　图 5-61　根特 创意城市 2 Soon 比利时

图 5-62　根特 创意艺术城市（影棚）比利时

图 5-63　Hello World 向软件致敬图 1 Valentin Ruhry　　图 5-64　Hello World 向软件致敬图 2 Valentin Ruhry

图 5-65　静态摄影 4D 图 1 纸品字母设计 LoSiento　　图 5-66　静态摄影 4D 图 2 纸品字母设计 LoSiento

（4）原创即兴抓拍艺术。

大数据时代，手机摄影成了全球民众文化生活不可或缺的一部分。其体量袖珍、轻便灵活及功能技术易于把控的特性，让即兴抓拍成了一种时尚，实现了人人的明星梦，提高了人民生活品质的同时，带动了大众创意、创新的发展。即兴抓拍作品如图 5-67~ 图 5-70 所示。

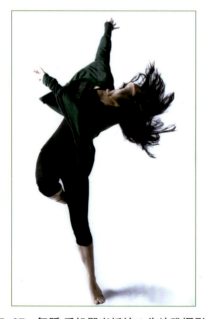 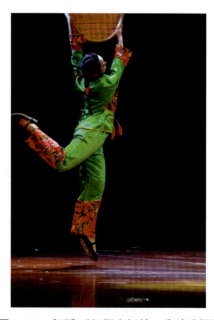

图 5-67　舞蹈 手机即兴抓拍 1 朱诗雅摄影　　图 5-68　舞蹈 手机即兴抓拍 2 朱诗雅摄影

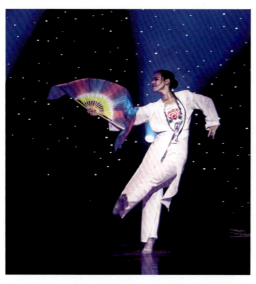
图 5-69　舞蹈 手机即兴抓拍 3 朱诗雅摄影

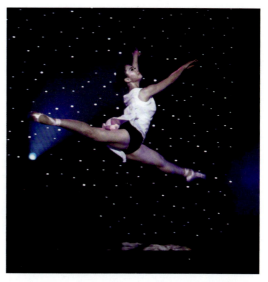
图 5-70　舞蹈 手机即兴抓拍 4 朱诗雅摄影

5.6.2　数字影像输出多元化

原生态手工宣、桑蚕丝绸缎以及新技术产出的特种纸、密度各异的画布、皮质、纤维聚酯媒材等的肌理效果与相应的影像画面的完美融合，带来了另类创意的视觉感受。它们具有以下特点。

（1）材质更为多样。
（2）幅宽大。
（3）装订、装裱更为轻松。
（4）色彩艳丽耐久。
（5）图像细腻，层次丰富。

创意应用形式包括影像艺术作品、个性挂历、皮质巨幅画像、油画布（手绘布）画像、挂轴宣纸画像、布面重彩画、各种纸质精装影相册、毕业纪念册等。适用于影像行业店、个性 DIY 店、艺术品画廊等。如图 5-71~图 5-73 所示。

数字媒体时代的交流方式呈世界性的创新趋势，数字内容产业欣欣向荣，其衍生产品创意创新更是层出不穷，由产品功能属性与用户需求方式促成的各类新型业态的诞生，形成了稳健的可持续发展态势；产品的互动创意设计与创新业态的速度令世人瞩目。它的重点并非追求最新的科学技术或者如何创造另类的审美图式，而是运用智慧资本让高新技术真正服务人类的一种创造过程和体验过程。

总之，新时代新媒体互动创新创意不负众望。

图 5-71　破碎 Gregoire A Meyer 数位影像

图 5-72　沉思 Gregoire A Meyer 数位影像 台湾 2015 新艺术博览会

图 5-73　魅力四摄 黄子佼 数位摄影 水晶装裱 台湾 2015 新艺术博览会

> 课后训练题

一、填空题

1.有史以来，_____对人类文明、社会发展有着功不可没的作用，即使步入_____经济时期，_____的作用依然影响着人们的衣食住行。

2.新媒体物化媒介对绘本技艺材质的_____、_____让过往历历在目，成为永恒。

二、选择题

1.创意经济带动新媒体文化产业的不断升温，是基于_____、_____、_____的创造力，_____、知识产权与财富创造。

 A.技能与天分 信息 文化 知识 B.信息 文化 知识 技能与天分
 C.工艺 文化 知识 技能与天分 D.工艺 电脑 知识 技能与天分

2.数字媒体时代的交流方式呈世界性趋势，它的重点是运用_____让高新技术真正_____的一种_____和_____。

 A.货币资本 服务人类 创造过程 体验过程
 B.智慧资本 创造人类 创造过程 享受过程
 C.智慧资本 创新人类 欣赏过程 体验过程
 D.智慧资本 服务人类 创造过程 体验过程

三、思考题

请举例说明新媒体文化的交互作用，在开发创意经济的同时带动传统文化产业跟进并提升附加值，以及如何优化产业结构，创新业态，为你所在地区的经济发展创造了创业机会。

第 6 章
佳作范例图文解析

6.1 新媒体设计发展概述
6.2 互动媒体设计艺术
6.3 移动媒体创意设计
6.4 互动媒体与移动媒体的交融
6.5 传统媒体与新媒体文化融合

6.1 新媒体设计发展概述

请读者按书目第 1 章节图片编码查询相对应的文创内容说明。

6.1.1 图文解析

图 1-1、图 1-2：智能机器人行走绘图 杨茂林 李喆 中国

智能机器人　互动桌面　LED 灯光　亚克力装置

微型智能机器人通过自身程序控制，在投影桌面自行运动，通过光电感应在桌面上留下机器人行走后的轨迹，犹如它在绘制一幅抽象的艺术作品，或让机器人绕行，在行走过程中实现与观众互动。

图 1-5：自然的另一种状态 新媒体互动影像作品 金江波 中国

东方的美学始终将宇宙和自然作为主体，作者试图通过新媒体技术生成的水墨影像进行时空转换，让古意中的水墨山水影像成为宇宙信息的载体。

互动方式：随着观众对影像的介入，不断变换的肢体动作和形体舞动的身影在虚拟影像的空间里牵动着水墨山水的视觉演绎，观众则在虚拟影像中找寻自我的身影，仿佛融入自然万象之境界。

图 1-6：点燃我的激情 洛桑艺术设计大学 SIGMSIX I ECAL 实验室 瑞士

使用的设备：电脑、外接绘图板、视频放映机、视频电缆、红外线摄像、自制火柴棍、扩声器、放大器、低音炮、音频电缆。

这是为博物馆或临时展览而构思的一套交互式装置，它的交互原则非常简单、直观。只要使用一根火柴，参观者就能"点燃"投射的画面。

火柴的火焰是动画的起始点，每一幅画面都配有不同的音响，这给互动造成了更大影响。

这套装置不仅具有很强的娱乐性，也是对互动与可视方式的研究。

图 1-8：智能积木 物联网交互设备 Sifteo 公司 美国

Sifteo 的物联网智能平台试图打造一种新颖的交互式游戏体验。可以通过移动、摇撼、旋转或变换排列积木的方式，使积木之间形成相互传感，从而创造出令人兴奋、富有挑战性的互动感受，与图 6-1 为一系列。

图 1-9：海峡动力水轮机 综合材料 Anthony Reale 美国 College for Creative Studies

图 6-1　智能积木 物联网交互设备 Sifteo 公司 美国

通过艺术、设计和技术而使人类重返生态平衡系统,以可扩展、可持续的环保方式来运用低速水流的动力。

该设计受到姥鲨(鲨鱼的一种)天然形状的启发,采用工业时代的技术来制造外形和交互作用与自然相谐的水轮机。

图 1-30:未来肉类食品 詹姆斯·金(James King)英国

动物磁共振成像小组在乡村中寻找最美的牛、猪、鸡以及其他牲畜样本,一旦找到,它会被从头到尾扫描一遍以期获得精确的内脏横断面图像。食品科学研究者将动物组织样本培植为食用肉已成为可能。

6.1.2 佳作赏析

生命之海　数码设计 Hugh O'Donnell 美国波士顿大学

如图 6-2 所示是为波士顿大学迈阿密生命科学大楼创作的 10 幅视频截屏墙画,采用了影片《聆听迈阿密》中的许多硅藻,并以硅藻的各种基因在显微镜下的图形为构成。

图 6-2　生命之海 数码设计 Hugh O'Donnell 美国波士顿大学

6.2 互动媒体设计艺术

请读者按书目第2章节图片编码查询对应的文创内容说明。

6.2.1 写实中国风

图2-27：《三国杀》是中国传媒大学动画学院04级游戏专业学生设计，由北京游卡桌游文化发展有限公司出版发行的一款热门的桌上游戏，并在2009年6月底由杭州边锋网络技术有限公司开发出网络游戏。

《三国杀Online》是一款热门的线上卡牌游戏，将非常热门的桌游《三国杀》延伸到网络平台。它融合了西方类似游戏的特点，并结合中国三国时期的背景，以角色身份为线索，以卡牌为形式，集合历史、文学、美术等元素于一身，具有益智休闲，玩法丰富的特点，在中国广受欢迎。如图6-3和图6-4所示。

图2-28：《九阴真经》是蜗牛公司开发的一款大型MMORPG网络游戏，于2012年8月8日开启不删档公测。

游戏以中国武侠文化为背景，表现出中国武侠的核心元素：内外兼修的神奇武功、秀美壮观的古代山河、有情有义的江湖外传、正邪英雄的武林争霸。

《九阴真经》荣获"2013年度CGWR中国游戏排行榜年度国产网游精品奖"。如图6-5和图6-6所示。

6.2.2 唯美风格

图2-30：《纸境》（Tengami）是一款

图6-3 三国杀Online 图1 中国

图6-4 三国杀Online 图2 中国

图6-5 九阴真经——娶亲游行 中国

图6-6 九阴真经 中国

解谜冒险类移动游戏，由英国独立开发小组 Nyamyam 制作研发。整个游戏世界均由书页纸质结构组成，玩家通过拉动标签或翻动页面，与游戏世界进行心灵沟通，最终揭晓隐藏在剧情背后的故事。与其说它是一款意境深远的游戏，倒不如说是一份巧夺天工的艺术品。

《纸境》中特立独行的剪影风格，古色古韵的日本武士，苍穹夜幕的皎洁伦月，唯美的游戏意境，在背景音乐方面堪称天籁之音，由日本民乐"三味线"作为主旋律，悠扬唯美的弦奏乐器，潺潺流水般清澈回响，一定会令你心神所往，流连忘返。

图 6-7~图 6-10 出自《纸境》游戏场景。

图 2-33：《纪念碑谷》是由 Ustwo Games 开发的解谜类手机游戏。

游戏通过探索隐藏小路、发现视力错觉以及击败神秘的乌鸦人来帮助沉默公主艾达走出纪念碑迷阵。

游戏利用了循环、断层以及视错觉等多种空间效果，构建出看似简单却出人意料的迷宫，一些超出理论常识的路径连接，让玩家在空间感方面一下子摸不着头脑，而这也是本作品的精髓所在。

游戏场景与配色唯美梦幻，它通过艺术感与娱乐性的完美结合，带来了一股久违的清新之风。

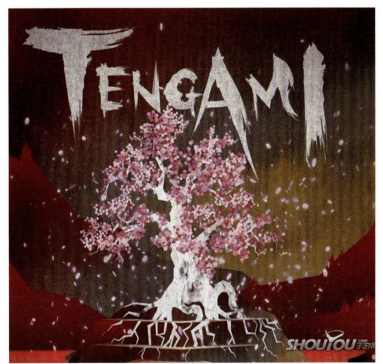

图 6-7　纸境 图 1 英国

图 6-8　纸境 图 2 英国

图 6-9　纸境 图 3 英国

图 6-10　纸境 图 4 英国

6.2.3 卡通风格

图 2-31：《仙境传说》改编自韩国超人气作家李命进（又译李明贞）的同名幻想漫画，有代表科幻的中世纪的村庄、精灵居住的森林、烈日曝晒的沙漠、东洋科幻风格的村庄等，游戏里还另外增加了外传篇，玩家可完全投入比漫画原著更加有幻想性及临场感气氛的世界。《仙境传说》取材于北欧神话，其标题原文为 Ragnarok（RO 为其简称），发端于北欧神话中最著名的"众神之黄昏"这一典故，大意为"神魔之最后一役"。

这是基于全 3D 引擎设计的角色，造型可爱，却不显幼稚。一个极度强化的社群系统由连接紧凑且具有很强故事性的剧情构成。《仙境传说》原著作者李命进为此做了无数的设计稿和原画，在整个游戏过程中流淌着的是由菅野洋子精心创作的优美音乐。这款游戏让玩家不仅仅享受《仙境传说》游戏本身，而是在这个世界中，同伙伴们一起享受快乐和幸福。如图 6-11~图 6-13 所示。

图 6-11　仙境传说 图 1 韩国

图 6-12　仙境传说 图 2 韩国

图 6-13　仙境传说 图 3 韩国

6.3 移动媒体创意设计

6.3.1 二维动画案例赏析

二维动画案例如图 6-14~图 6-21 所示。

图 6-14 狐狸打猎人 剪纸动画 韩美林 上海美术电影制片厂 1978 年

图 6-15 没头脑与不高兴 上海美术电影制片厂 1962 年

图 6-16 葫芦兄弟 上海美术电影制片厂 1986–1987 年 2012 国际动漫节金奖

图 6-17 兔侠传奇 孙立军等 北京电影学院动画学院

图6-18 孟姜女 李诗芸 王冬松 中国

图6-19 成语故事 王建华 中国

118

第 6 章　佳作范例图文解析

图 6-20　老人与小猪 动画 1 孙怡然 中央美院

图 6-21　老人与小猪 动画 2 孙怡然 中央美院

6.3.2 电影动画案例赏析

电影动画案例如图 6-22~图 6-29 所示。

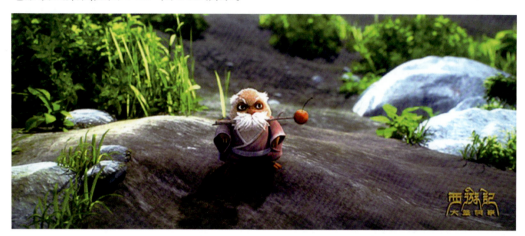

图 6-22 西游记之大圣归来 剧情 土地公公 中国

图 6-23 土地公公人设手绘稿 中国

图 6-24　大圣归来—江流儿（唐僧化身）角色手绘原稿 中国

图 6-25　大圣归来—人设手绘原稿 中国

图 6-26 大圣归来—场景手绘稿（色彩）1 中国

图 6-27 大圣归来—场景手绘稿（素描）中国

图 6-28　大圣归来—场景手绘稿（色彩）2 中国

图 6-29　剧情 孙悟空、江流儿（唐僧化身）、猪八戒林中同行 中国

《西游记之大圣归来》影片的世界观架构在《西游记》小说原著的基础之上，根据中国传统神话故事，进行了新的拓展和演绎。影片将故事设定在唐僧十世轮回的第一世，一无所长的唐僧只有 8 岁，而无所不能的悟空却带着五行山下的符咒；命运让他们不期而遇，面对的挑战却是群妖围捕。

影片以二维、三维的特技，采用游戏场景的风格结合概念化的人设，表现了中西媒体艺术合璧的成果，给全球观众带来了全新的体验。

6.3.3　动画漫画案例赏析

动画漫画案例如图 6-30~图 6-37 所示。

图 6-30　PP 猴系列 动画漫画 陈华 中国

图 6-31　灭绝 .ING 动画漫画 周宗凯 中国

图6-32　盗双沟 动画漫画 马池 中国

图6-33　沟通 漫画 刘晓东 中国

图6-34　那些趣事 漫画 江雨璐 中国

图6-35　无题 漫画 夏大川 杨欣 中国

图6-36　最后的晚餐 漫画 肖文津 中国

图6-37　无题 漫画 张觉民 中国

6.4 互动媒体与移动媒体的交融

6.4.1 文化传播案例赏析

文化传播案例如图 6-38~图 6-41 所示。

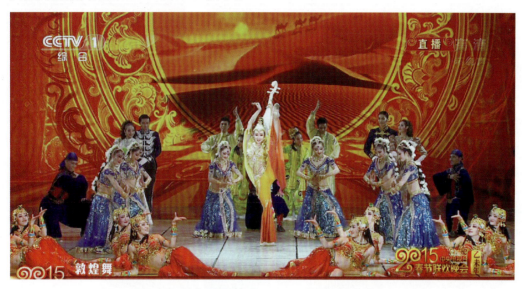

图 6-38 丝绸霓裳 敦煌舞 图 1 2015 央视网络春节晚会 中国

图 6-39 丝绸霓裳 敦煌舞 图 2 2015 央视网络春节晚会 中国

图 6-40　西班牙馆—未来娃娃 图 1 上海世博会

图 6-41　西班牙馆—未来娃娃 图 2 上海世博会

图 6-42　种族 视频 迈克尔·伯顿
（Michael Burton）英国

图 6-42 所示作品将人类视作协同进化的生物体，以此重新考虑卫生保健的方式方法。为了使未来的生态系统更加平衡，更利于生物互利共生而提供多种有利生态保健的措施、新做法和新装置。

6.4.2　品牌设计服务创新案例赏析

苹果品牌设计如图 6-43~图 6-46 所示。

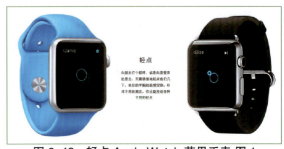

图 6-43　轻点 Apple Watch 苹果手表 图 1

图 6-44　Apple Watch 苹果手表 图 2

神经营销文案：轻点。

向朋友打个招呼，或者向至爱表达思念，只需悄悄地轻点他们几下，他们的手腕就能感觉到，针对不同的朋友，你还能发送各种不同的轻点。

图 6-45　Apple Watch 苹果手表 图 3

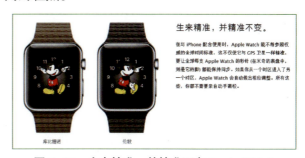

图 6-46　生来精准，并精准不变 Apple Watch 苹果手表 图 4

Smart 品牌设计如图 6-47 和图 6-48 所示。

图 6-47　Smart 中国上市五周年 网页设计

图 6-48　Smart 首页设计

6.5　传统媒体与新媒体文化融合

6.5.1　文化产业创新与艺术品收藏案例赏析

西藏百幅唐卡艺术创作（内容详见第 5 章节）案例如图 6-49~ 图 6-54 所示。

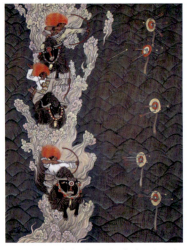
图 6-49 赛牦牛 百幅唐卡 计美赤列 中国西藏

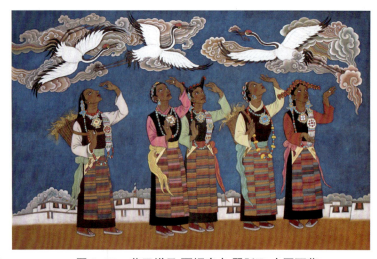
图 6-50 蓝天祥云 百幅唐卡 翟跃飞 中国西藏

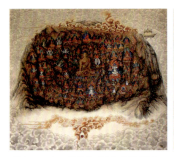
图 6-51 摩崖石刻《千佛》百幅唐卡 索朗次仁 中国西藏

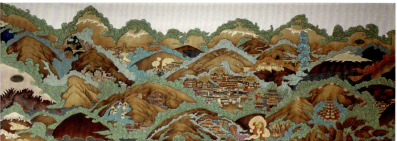
图 6-52 魅力后藏 百幅唐卡 德珍 次仁朗杰 中国西藏

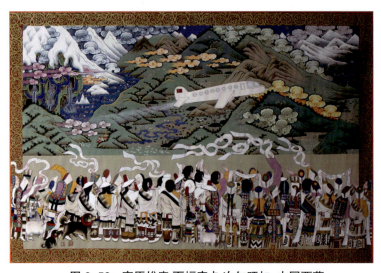
图 6-53 高原雄鹰 百幅唐卡 次仁旺加 中国西藏

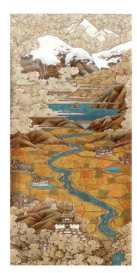
图 6-54 红河谷 百幅唐卡 扎西多吉 中国西藏

6.5.2 水墨艺术纤维与数字创意设计案例赏析

水墨艺术纤维与数字创意设计（内容详见第 5 章节）案例如图 6-55~图 6-61 所示。

图 6-55 韩书力艺术丝巾设计 星星 中国

图 6-56 破壁 韩书力艺术丝巾设计 图 1 星星 中国

图 6-57 破壁 韩书力艺术丝巾设计 图 2 星星 中国

图 6-58 韩书力艺术丝巾（羊毛）中国

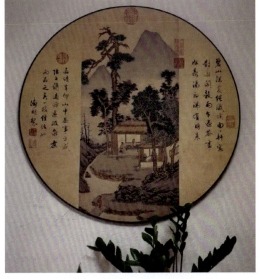

图 6-59 布面壁挂 传统水墨 山水小品 古菁工坊

图 6-60　工笔重彩丝质屏风设计
四方通机构 中国

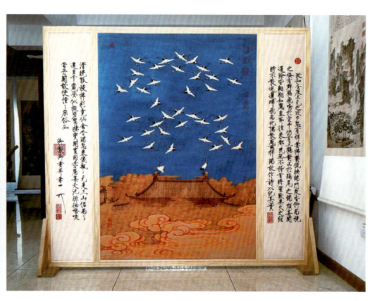

图 6-61　亚麻书画重彩屏风 古菁工坊

6.5.3　包装艺术创意设计案例赏析

包装艺术创意设计案例如图 6-62~图 6-68 所示。

水果与蔬菜种子的可持续包装：由单片 100% 可循环瓦楞卡纸作为包装材料，选择具有怀旧联想的圆形创意，以及让消费者购买时习惯见到的生长完好的果蔬。

设计自然本色和卡纸的审美创造与众不同，以便传达更多信息，让消费者产生兴奋和亲切的感觉。

"此处、彼处、处处"印刷包装设计创意：印品介质上的 8 个新字模，是利用首尔人行道的布局和模块设计出新字体，反映了首尔的文化，并通过字体的形式将这一文化传递出来，促进交流。

图 6-62　你自己成长 包装设计 图 1

第 6 章　佳作范例图文解析

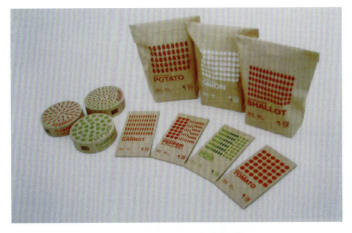

图 6-63　你自己成长 包装设计 图 2

图 6-64　你自己成长 包装设计 图 3

图 6-65　此处、彼处、处处 印刷包装设计 韩国

图 6-66　此处、彼处、处处 书籍包装设计 韩国

图 6-67　如果你想影响爱人，就必须戒烟
　　　　 图 1 Seokhoon Choi 韩国

图 6-68　如果你想影响爱人，就必须戒烟
　　　　 图 2 Seokhoon Choi 韩国

　　禁烟包装设计创意：吸烟的一些副作用不仅会影响吸烟者自身，还会影响不吸烟者。黄牙和口臭是吸烟引起的两个问题。很多人都希望能将甜蜜的吻献给所爱的人，但是，如果他

们的爱人吸烟，那么接吻就会令人厌恶。

当吸烟的人打开这个烟盒时，就会看到黄色的牙齿毁了一张漂亮的脸蛋。此外，这种包装还可以帮助吸烟者认识到烟盒上的脸不仅表示他们所爱的人，还可能表示他们自己。

6.5.4 插画艺术创意案例赏析

插画艺术创意案例如图6-69~图6-80所示。

图6-69 古诗插画 邵连 中国

图6-71 土地 油画插画 沈水明 中国

图6-72 苍冥 插画 孔令伟 中国

图6-70 故乡寻梦 钱兆峰 中国

图6-73 秘境 插画 陈均 中国

第 6 章 佳作范例图文解析

图 6-74 天府之国 插画 贺鹏奇 中国

图 6-75 感知气节 插画 黄媛媛 中国

图 6-76 拙政园 白描插画 刘珺 中国

图 6-77 战斗后的休息 纸本钢笔水彩 李旭东 中国

图 6-78 昆虫记 插画 1 白冰 中国

图 6-79 昆虫记 插画 2 白冰 中国

图 6-80　飞鼠的故事　水彩插画　江健文　中国

6.5.5　书籍装帧艺术创意案例赏析

书籍装帧艺术创意案例如图 6-81~图 6-86 所示。

第 6 章　佳作范例图文解析

图 6-81　怀袖雅物 书籍装帧 图 1 吕敬人
　　　　赵羽 全国美展金奖 中国

图 6-82　怀袖雅物 书籍装帧 图 2 吕敬人
　　　　赵羽 全国美展金奖 中国

图 6-83　怀袖雅物 书籍装帧 图 3 吕敬人
　　　　赵羽 全国美展金奖 中国

图 6-84　怀袖雅物 书籍装帧 图 4 吕敬人
　　　　赵羽 全国美展金奖 中国

图 6-86　道意天语 书籍
　　　　装帧 王玉钰 中国

图 6-85　道意天语 书籍装帧 王玉钰 中国

参考文献

[1] 习近平. 新常态下的中国经济（上）[N]. 人民日报, 2014-8-5.
[2] "习近平文献综述" [EB/OL]. 中央电视台综合频道《新闻联播》北京: 2015-1-27.
[3] 党的十九大报告辅导读本 [M]. 北京: 人民出版社, 2017.
[4] 丘星星. 第12届全国美术作品展览综合画种、动漫作品展区 [EB]. 嘉兴: 2014-10.
[5] 筹备办公室. 第三届艺术与科学国际作品展作品集 [M]. 北京: 中国建筑工业出版社, 2012.
[6] 筹备办公室. 首届北京国际设计三年展 [M]. 北京: 中国建筑工业出版社, 2011.
[7] 文创研习所. 文化创意新体验 [M]. 台北: 台北故宫博物院, 2015.
[8] 游国庆. 趣味的甲骨金文 [M]. 台北: 台北故宫博物院, 2013.
[9] 叶瑾睿. 互动设计概论 [M]. 台北: 艺术家出版社, 2010.
[10] 李天铎. 文化创意产业读本 [M]. 台北: 台湾远流出版事业股份有限公司, 2013.
[11] 崇义, 王心怡. 古代图形文字艺术 [M]. 台北: 台湾北星图书事业股份有限公司, 2013.
[12] 丘星星. 新媒体技术与艺术互动设计 [M]. 台北: 台湾艺术家出版社, 2016.
[13] 丘星星. 中国旗袍百年演绎 [EB]. 台北: 台湾博物馆, 2013.
[14] 樊中岳. 金文速查手册 [M]. 武汉: 湖北美术出版社, 2006.
[15] Jeremy Rifkin. 物联网革命 [M]. 陈仪, 陈琇玲, 译. 台北: 商周出版社, 2015.

附　　录

课后训练答案检索

第 1 章　课后训练题答案

一、填空题

1. 生产新事物的能力　个体　团队　原创
2. 个体创意、技巧及才能　更宽泛　新知识经济　具备互动性

二、选择题

1.C　2.B　3.A

三、思考题

请任选一题，以田野调查的数据写一篇短文，题目自拟，1 000 字左右。

第 2 章　课后训练题答案

一、填空题

1. 创意美学　艺术品
2. 艺术价值　象征商品　接受度　互动媒体　附加值

二、选择题

1.A　2.A　3.C

第 3 章　课后训练题答案

一、填空题

1. 新媒体经济　文化创意产业　兆亿经济
2. 动漫美学　动漫　动画、漫画

二、选择题

1.B　2.C

三、思考题

主要以漫画、插画、动画漫画、动画、游戏、微小说（剧本或文本）、微电影、手办等周边产品及相关衍生内容；还包括历史故事、民间传说、民俗风情、数字技术美学、全介质材料及其工艺美学等。

第4章 课后训练题答案

一、填空题

1. "与众不同"
2. 神经营销　情感　感觉

二、选择题

1. A　2. D

三、思考题

创新水平、功能性、外观品质、人体功能学、耐用性、象征和情感内容、产品周边、自明性以及生态影响等。

第5章 课后训练题答案

一、填空题

1. 传统媒体　新媒体　传统媒体
2. 可复制性　仿真性

二、选择题

1. B　2. D

三、思考题

请以你所在地区的具体案例描述，给出答案。（300字以内）

后　　记

大数据时代，回溯早年笔者对新媒体技术应用的体验依然历历在目。1999年圣诞节前夕，笔者有幸在美国洲际大学洛杉矶设计学院（American InterContinental University-Los Angeles）访学期间参观了好莱坞的环球影城，深度体验了一场题为Computer Future（未来计算机时代）的数字影音媒体的虚拟场景与矗立观众席两旁的巨型机器人枪战的影剧，尽管当时的数字成像技术远不如今日，但是与观众互动的结果还是"刺激有余，惊吓不已"。魂飞魄散之后我不禁反省思过：数字技术威力如此震慑人心，但是数字媒体文化的艺术审美情怀都去了哪里？全被技术吞噬了吗？

这或许就是笔者在本书内容中极力将文化创意与新媒体艺术的人文关怀，用心植入每个章节的编写初衷。

近年由于工作需要，笔者常往来于海峡两岸高校之间进行设计教育交流访问。对两岸学子致力于华语文创的成功案例感到由衷的欣慰，其中摘录部分作品编入本书，与读者分享。

2014年，应台湾艺术家出版社之邀，笔者撰写了《新媒体技术与艺术互动设计》，并于2016年正式出版。今天有幸再度审视新时代新媒体的高等教育专业教学与理论探索路径，对相关新信息新案例进行调整。在《新媒体互动设计教程》的撰文过程中，笔者在前书的内容基础上进行整合，深入了解两岸与新媒体应用研究相关的科研院所，以及设计企业、文创产业机构，希望真实感受当下新媒体创意设计"体验新经济"的发展情境，为编撰该书新增翔实数据。

所幸的是，笔者长期担任高校设计专业本科生与硕士研究生的教学科研工作，在与发达国家设计教学的交流经验基础上，编写出版了经典设计解读丛书以及数字技术类书籍教材10余部，并参与企业对全介质数字技术的研发、行业推广及实验室教学应用。2015年3月，笔者指导研究生创作的绘本《鱼盆梦游》（陈银珊）获得第四届全国大学生艺术展演设计专业组金奖，对中华传统优秀文化引导新媒体互动设计的教学应用体验感受深切，为本书的撰写提供了有力支撑。

本书第5章把西藏百幅唐卡艺术作为原生态文化创意发展的先进性典范，同时作为文化商品的艺术品收藏内容编入设计专业教材，尚属首次。

借此由衷地感谢远在西藏的资深艺术家余友心先生在创作繁忙之际对该章节内容予以悉心审校；西藏美协副主席拉巴次仁先生为本书提供了新西藏美学创作的优秀图像；好友林小

平编审为该书提供最新佳作案例；笔者的几位研究生为本书的资料整理做了大量工作，在此一并致谢。

 本书涉及的专业教学内容与应用领域极其广泛，难免有错漏之处，恳请诸前辈、同行不吝赐教，以期再版时勘误，不断臻于完善。

<div style="text-align:right">编　者</div>